Contraste insuffisant
NF Z 43-120-14

Illisibilité partielle

Valable pour tout ou partie
du document reproduit

Couverture inférieure manquante

Original en couleur
NF Z 43-120-8

LA VIE, L'OEUVRE
ET LES COLLECTIONS
DU
PEINTRE WICAR
D'APRÈS LES DOCUMENTS

PAR

L. QUARRÉ-REYBOURBON

MEMBRE DE LA SOCIÉTÉ DES SCIENCES, LETTRES ET ARTS DE LILLE

CORRESPONDANT DU COMITÉ DES SOCIÉTÉS

DES BEAUX-ARTS DES DÉPARTEMENTS, A LILLE

PARIS

TYPOGRAPHIE DE E. PLON, NOURRIT ET Cⁱᵉ

RUE GARANCIÈRE, 8

1895

LA VIE, L'OEUVRE

ET LES COLLECTIONS

DU

PEINTRE WICAR

Ce mémoire a été lu à la réunion des Sociétés des Beaux-Arts des départements, à l'École des Beaux-Arts, dans la séance du 16 avril 1895.

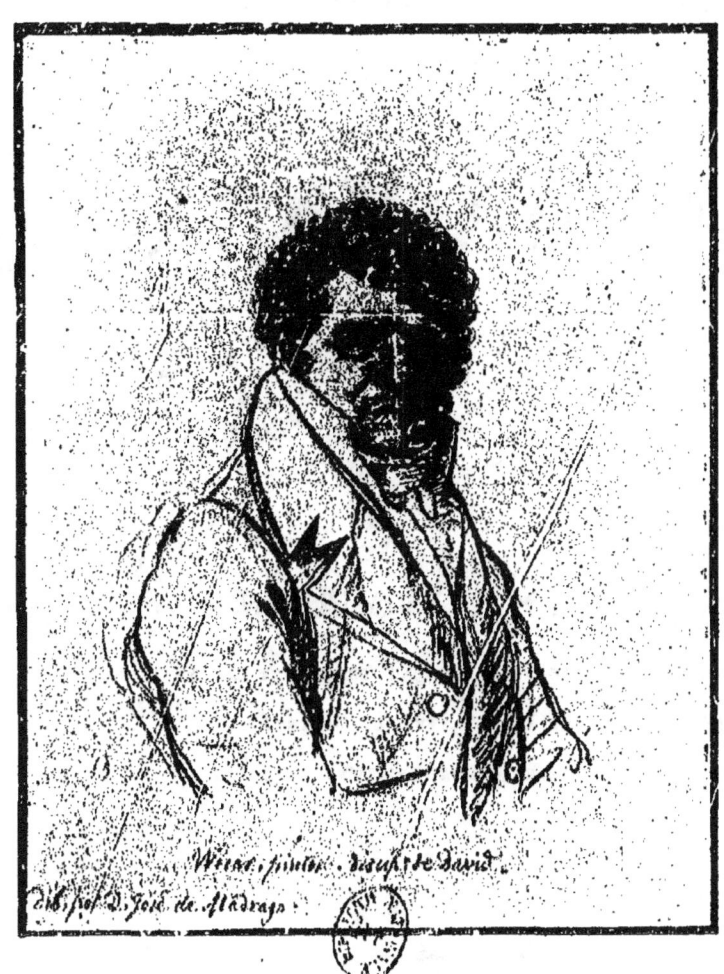

J.-R. WICAR

LA VIE, L'OEUVRE

ET LES COLLECTIONS

DU

PEINTRE WICAR

D'APRÈS LES DOCUMENTS

PAR

L. QUARRÉ-REYBOURBON

MEMBRE DE LA SOCIÉTÉ DES SCIENCES, LETTRES ET ARTS DE LILLE

CORRESPONDANT DU COMITÉ DES SOCIÉTÉS

DES BEAUX-ARTS DES DÉPARTEMENTS, A LILLE

PARIS

TYPOGRAPHIE DE E. PLON, NOURRIT ET C^{ie}

RUE GARANCIÈRE, 8

1895

LA VIE, L'ŒUVRE ET LES COLLECTIONS

DU

PEINTRE WICAR

D'APRÈS LES DOCUMENTS

Le peintre Wicar est l'une des gloires de la ville de Lille. Si ses tableaux d'histoire ont partagé le sort de la plupart des grandes œuvres exécutées par les élèves de David, son talent comme portraitiste et surtout comme dessinateur, son musée et ses fondations ont donné à son nom une célébrité qui s'est étendue non seulement à Lille, sa cité natale, et à Rome, sa patrie d'adoption, mais dans l'ensemble de la France et du monde artistique[1].

Sa vie est un exemple, un modèle, que l'on peut proposer à tous les travailleurs et surtout aux artistes. Issu d'une honnête et pauvre famille d'ouvriers, il était doué de qualités naturelles que révéla un événement heureux. Mais ces qualités, il les développa par un long et opiniâtre travail, par l'étude de l'antique et par le soin pieux avec lequel il copia les chefs-d'œuvre des grands siècles. Sa générosité envers les membres de sa famille, sa vie toujours simple et réglée, même quand il fut arrivé à la fortune, son amour passionné pour les grands maîtres dont il rechercha et collectionna les dessins et les esquisses, l'empêchèrent de tomber dans les écarts, la vie luxueuse et les folles dépenses auxquelles se laissent parfois entraîner ceux que les circonstances et le succès favorisent. De même qu'il n'oublia pas les membres de sa famille, il conserva profondément le souvenir de ceux qui avaient dirigé et soutenu ses premiers pas dans la carrière des Beaux-Arts. Et, sous le ciel étranger où le retenaient ses goûts et les honneurs dont

[1] Voir, ci-contre, planche VII.

il était entouré, il se rappela, vers la fin de sa vie, sa ville natale, qui, avec tant de générosité, avait favorisé ses débuts, il lui légua de riches collections qui sont des trésors artistiques de première importance, il fonda et dota de sa fortune privée une œuvre spéciale, pour rendre plus facile aux jeunes peintres, sculpteurs et architectes lillois, l'étude de l'antique et des grands maîtres.

Divers travaux et notices ont été publiés sur Wicar : en 1833, un article communiqué par le peintre Liénard, dans une séance de la Société des sciences, de l'agriculture et des arts de Lille[1]; en 1834, une notice lue à l'académie romaine de Saint-Luc par le professeur Salvatore Betti, secrétaire perpétuel de cette académie[2]; en 1833 et en 1835, deux notes de M. Benvignat sur la mort et sur le legs de Wicar publiées dans la *Revue du Nord*[3]; en 1843, une notice sur la vie et les ouvrages de Wicar, par Dufay, couronnée par la Société des sciences de Lille à la suite d'un rapport de M. Pierre Legrand[4]; en 1849, une biographie de Wicar par Jeanson, qui a paru dans l'*Artiste*[5]; en 1856, une notice sur Wicar publiée par Pierre Legrand en tête du catalogue de la collection Wicar; en 1852 et 1863, un dossier concernant le legs de Wicar, dans les *Mémoires de la Société des sciences*[6]; en 1878, un travail de M. E. Gonse sur le musée Wicar[7]; en 1889, une notice et des documents par M. Henry Pluchart, en tête de l'inventaire descriptif du musée Wicar[8]; et plusieurs articles dans divers ouvrages de biographie. Mais ces travaux, même celui de Dufay, qui présente beaucoup de détails, sont incomplets, surtout en ce qui concerne l'Italie. Ayant pu, dans un voyage en ce pays, voir les œuvres de Wicar qui y sont conservées, acquérir un certain nombre de dessins et de lettres et obtenir des documents importants inconnus jusqu'aujourd'hui, nous avons cru devoir consacrer au célèbre peintre lillois une

[1] *Mémoires de la Société des Sciences*, 1833, p. 531.
[2] « Notizie intorno alla vita ed alle opere del cavalier Giambattista Wicar, pittore di Lille... dal professor Salvatore Betti. » (Roma, *Antoine Boulzaler*, 1834.)
[3] *Revue du Nord*, 1835-1836, t. VI, p. 40.
[4] *Mémoires de la Société des Sciences*, 1843, p. 305.
[5] *L'Artiste*, t. I, p. 61.
[6] *Mémoires de la Société des Sciences*, 1852, p. 620; 1863, p. 450.
[7] *Gazette des Beaux-Arts*. Paris, 1878.
[8] *Musée Wicar; notice des dessins, cartons, pastels, miniatures et grisailles*, par Henry Pluchart. 1889, 1 vol. de 42 pages.

notice nouvelle qui corrigera un certain nombre d'inexactitudes répétées jusqu'aujourd'hui par tous les auteurs, qui sera plus complète que celles déjà publiées, et à laquelle nous avons joint un grand nombre de documents et de pièces justificatives en partie inédits.

I

LA FAMILLE DE WICAR. — PREMIÈRE RÉVÉLATION DE SON TALENT POUR LE DESSIN. — SON ÉTUDE AUX ÉCOLES ACADÉMIQUES DE LILLE.

Au commencement de l'année 1762, résidait à Lille, paroisse Sainte-Catherine, un menuisier ébéniste qui se nommait Auguste-Pierre-François-Joseph Wicar, « orphelin dès sa plus tendre jeu-
« nesse, comme il le dit lui-même, à la charge de la bourse com-
« mune des pauvres depuis l'âge de sept ans jusqu'à dix-huit[1] »,
il avait été mis en apprentissage chez un menuisier, et, devenu maître, il exerçait lui-même cette profession.

Il était à peu près sans fortune lorsque, en date du 6 février 1759, il épousa Catherine-Josephe Dubastar[2]. De leur mariage était née le 18 octobre 1760 une fille nommée Marie-Thérèse qui mourut en bas âge[3], lorsque le 2 janvier 1762 vint au monde leur second enfant, Jean-Baptiste-Joseph, qui devait immortaliser le nom de Wicar. Il fut baptisé dans l'église Sainte-Catherine de Lille, où se trouvait et se trouve encore aujourd'hui une œuvre remarquable de Rubens. Voici le texte de l'acte de baptême.

« Le trois janvier 1762, je soussigné prestre ay, par commis-
« sion de M. le curé, baptisé Jean-Baptiste-Joseph Wicar, né hier,
« trois heures après midi, en légitime mariage d'Auguste-Pierre-
« François-Joseph, maître ébéniste, et de Thérèse-Josephe Dubas-
« tar, domiciliés en cette paroisse, ont été parrain Jean-Baptiste

[1] Pétition adressée le 13 novembre 1775 au Magistrat de Lille par Auguste-François-Joseph Wicar. (Archives communales de Lille, carton 28, 12ᵉ dossier.)

[2] Archives communales de Lille, Registre aux mariages de la paroisse Sainte-Catherine, à Lille, fᵒ 4 rᵒ, 1759, Wicart-Dubastar.

[3] Archives communales de Lille, Registre aux baptêmes, 1760, p. 91, et pour sa mort aux mêmes Archives, Registre aux décès de la paroisse Sainte-Catherine, 22 avril 1761, fᵒ 12 vᵒ.

« Duvillers et la marraine Marie-Thérèse Boutry, lesquels avec le
« père présent ont signés. »

WICAR, DUVILLERS, BOUTRY,
J.-P. MARTIN, prestre chantre de Sainte-Catherine[1].

Du même mariage naquirent trois autres enfants : Antoine-Charles-Joseph, le 26 octobre 1763, Thérèse-Joseph-Louise, le 15 mai 1766, et Catherine-Joseph, le 17 mars 1770[2].

L'ainée des filles était décédée en bas âge, comme nous l'avons dit; la seconde mourut à l'âge de neuf ans. Restaient trois enfants à nourrir et à élever.

L'aîné Jean-Baptiste apprit à lire et à écrire. Et dès qu'il put manier une scie et un rabot, il devint apprenti dans l'atelier de son père.

Il avait dix ans et quelques mois et commençait à travailler comme aide-menuisier, lorsque se produisit dans son existence un événement qui pourrait être considéré comme une légende inventée après coup, s'il n'avait pas été de notoriété publique dans la famille et à l'époque où il arriva et s'il n'avait pas été continué de l'être à Lille depuis un peu plus d'un siècle qu'il est survenu.

Au mois de mai 1772, M. César-Auguste-Joseph-Marie Hespel, seigneur de Guermanez, alors échevin de Lille, ayant des réparations à faire opérer au parquet d'un salon de son château d'Haubourdin, manda pour ce travail le menuisier Wicar. Celui-ci se rendit au château avec son fils, qui portait, outre les outils dont il se servait, le morceau de craie blanche avec lequel les ouvriers ont l'habitude de tracer les lignes et les contours de leur travail. Dans le salon où devaient se faire les réparations se trouvaient des tableaux qui attirèrent l'attention du jeune apprenti. Et lorsque son père, forcé de sortir, l'eut laissé seul pendant un certain temps, il contempla les peintures avec une admiration qui captiva tout son être. Entraîné par le sentiment qui avait fait dire au Corrège, encore jeune pâtre : « *Anchio sono pittore,* et moi aussi je

[1] Archives communales de Lille, Registre aux naissances de la paroisse Sainte-Catherine, f° 4 r°, 1762, Wicart, 23.
[2] Archives communales de Lille, Registre aux naissances de la paroisse Sainte-Catherine, 1763, p. 97; 1766, p. 45; 1770, p. 57.

suis peintre », il saisit sa craie et trace sur le parquet les lignes principales de l'un des tableaux. Il était tout entier à ce travail lorsque son père rentra avec M. Hespel. Le menuisier s'apprêtait, dit-on, à donner à son fils une sévère correction. Mais M. Hespel, étonné des dispositions naturelles pour le dessin que révélait l'esquisse tracée par l'enfant, tout imparfaite qu'elle était, déclara qu'il fallait développer les heureuses qualités dont le jeune Jean-Baptiste était doué en l'envoyant aux Écoles académiques de Lille. Et comme le père objectait sa pauvreté, M. Hespel déclara qu'il se chargeait, non seulement d'obtenir du rewart de Lille l'assistance gratuite aux cours des écoles de la ville pour l'enfant, mais aussi de fournir lui-même la petite somme nécessaire pour le papier et les crayons. Et, séance tenante, il donna quelques patars pour les premiers frais.

M. le comte Edmond d'Hespel, qui possède aujourd'hui le château d'Haubourdin, a bien voulu nous montrer lui-même dans l'un des salons de son château l'endroit où, d'après les traditions de sa famille, l'événement arriva ; il nous a communiqué plusieurs très beaux dessins, une *Vénus*, une *Charité romaine* et la *Naissance d'Adonis*, que Wicar, encore élève des Écoles académiques de Lille, dédia à son protecteur en se déclarant « son très humble et très reconnaissant serviteur [1] », et on lit dans une lettre adressée au même M. Hespel par le jeune artiste, en soumettant son premier tableau à son appréciation : « Si je puis avoir le bonheur « d'avoir un peu réussi en méritant vos suffrages, vous louerez « votre propre ouvrage, puisque sans vous, Monsieur, je ne pense-« rais pas au dessin [2]. » Tout cela vient à l'appui du récit que nous venons de rapporter. D'autres faits cités plus loin prouveront que, longtemps après, Wicar était encore reconnaissant envers la famille de son premier bienfaiteur.

Les cours publics et gratuits de dessin dans lesquels M. Hespel

[1] Voici ce qu'on lit au bas de la *Naissance d'Adonis* : « Dédié à M⁺ Hespel, seigneur de Guermanes, etc., par son très humble et très reconnaissant serviteur J. B. Wicar, élève de l'École de dessin de Lille. » — Nous ferons remarquer que, comme nous l'a dit M. le comte d'Hespel, c'est par autorisation royale obtenue plus tard que M. Hespel, seigneur de Guermanes et autres lieux, a obtenu pour lui et sa famille le changement du nom patronymique de Hespel en d'Hespel et le titre de comte.

[2] Lettre de Wicar, datée du 30 octobre 1786.

fit entrer le jeune Jean-Baptiste, au mois de mai de 1772, avaient été établis à Lille en 1755, un an avant l'École de Paris. En 1763, des cours de sciences avaient complété les cours de dessin proprement dits, et dès 1761, afin de favoriser l'émulation, la ville accorda aux élèves des prix et une médaille, et à partir de 1773, organisa des expositions annuelles de peinture et de dessin. Le premier professeur du jeune Wicar fut Guéret, peintre et professeur de dessin, qui a exécuté un certain nombre de tableaux dont il ne reste qu'une esquisse, destinée à l'ornementation d'un cadre, qui est bien composée. Artiste habile et dévoué à ses élèves, Guéret ne tarda pas à remarquer les dispositions naturelles, l'intelligence, la docilité et l'ardeur au travail de Wicar. Aussi il lui donna, en dehors des heures de cours, des leçons spéciales pour lesquelles l'élève n'avait à payer que le prix du papier et des crayons.

Les progrès de ce dernier furent rapides. On peut les suivre dans les livrets des Salons annuels, où se trouvent des renseignements curieux qui n'ont jamais été utilisés pour la biographie de Wicar.

En 1774, il expose une figure académique au crayon rouge. On trouve au Musée de Lille, sous le n° 1728, une figure académique à la sanguine, sur papier blanc, haute de 0m,54 et large de 0m,40, sur laquelle on lit, sous la signature de M. Legillement de la Barre, membre de la commission des Écoles académiques : « Dans « la distribution publique des prix à l'École de dessin de la ville de « Lille, du 17 septembre 1775, le sieur Jean-Baptiste-Joseph « Wicar a remporté le premier prix de la figure [1]. » Cette remarquable distinction avait donc été obtenue par notre jeune dessinateur quand il n'avait encore que treize à quatorze ans. Cette figure académique est aussi inscrite, sous le nom de Wicar l'aîné, dans le livret du Salon de 1775, avec un *Satyre* dessiné aux deux crayons, une figure anglaise au crayon rouge et un dessin à la mine de plomb [2]. Le talent précoce de Wicar et son goût pour l'étude déterminèrent dès lors le Magistrat de la ville à lui accorder une faveur spéciale. Le 21 octobre 1775, il fut décidé par les membres de l'échevinage que, « vu le peu de ressources de la

[1] PLUCHART, *Musée Wicar*, p. 384.
[2] Livret du Salon de Lille en 1775, n°ˢ 143 à 146.

« famille du jeune Wicar et aussi pour s'associer aux bonnes inten-
« tions du professeur Guéret, une dépense de trois livres de France
« serait allouée à ce jeune élève pour subvenir à ses frais, c'est-
« à-dire que les commissaires seront autorisés à fournir audit
« Wicar les papiers et crayons dont il aura besoin aux frais de
« la ville, à concurrence de ladite somme de trois livres chaque
« mois [1] ».

Encouragé par ces marques de bienveillance qui lui permettaient d'être moins à charge à ses parents, Wicar travailla avec des succès toujours croissants.

Au Salon de 1777 furent inscrits sous son nom une figure académique et quatre dessins représentant la *Charité romaine*, *Andromède*, un *Satyre*, une tête de *Saint Paul* et *Samson et Dalila* [2]. Et l'année suivante, à l'âge de seize ans, il obtenait le premier prix de dessin pour le modèle vivant avec la médaille, la plus haute distinction qui pût être accordée. Son professeur Guéret était mort quelques jours avant la solennité dans laquelle cette distinction fut accordée à son cher élève. Wicar fut fidèle à son souvenir, comme à sa famille et à son premier bienfaiteur; plus tard, à Rome, il se rappelait souvent avec émotion le nom de celui qui, le premier, lui avait enseigné le dessin.

En cette année 1778, Wicar avait exposé au Salon de Lille six dessins : la *Naissance d'Adonis*, *Vénus et l'Amour*, qui furent dédiés à M. Hespel, comme nous l'avons dit plus haut; une figure académique, une tête de *Saint Pierre* et une *Vénus endormie* [3].

Guéret eut un digne successeur dans la personne de Louis Watteau, petit-neveu du célèbre Antoine Watteau. Sous ce nouveau maître, Wicar s'occupa surtout de peinture; il fit des copies de plusieurs tableaux du Musée de Lille, dans lesquelles il montra une très grande pureté de dessin et beaucoup de facilité. On comprit et il comprit lui-même qu'il lui fallait de plus vastes horizons; en 1779, il partit pour Paris.

[1] Archives communales de Lille, Registre aux résolutions du Magistrat de Lille, 1775 à 1777, n° 54, f° 45 v°.
[2] Livret du Salon de 1777, n°⁸ 37 à 42.
[3] Livret du Salon 1778, n°⁸ 40 à 45.

II

WICAR A PARIS. — L'ÉCOLE DE DAVID. — PREMIER TABLEAU D'HISTOIRE DE WICAR. — ATTAQUES ET ÉLOGES DONT IL EST L'OBJET.

Wicar ne semble pas avoir eu à souffrir de la situation difficile et de l'isolement dans lesquels se trouvent souvent les lauréats de province qui arrivent dans la capitale pour se perfectionner dans l'art du dessin et de la peinture. La ville de Lille lui accorda à Paris une allocation annuelle. Les registres aux résolutions du Magistrat prouvent qu'une somme de 300 livres tournois lui fut octroyée en 1781 ainsi qu'en 1782. Il en fut de même en 1783, à la suite de la supplique suivante, que son père et sa mère adressèrent aux échevins en date du 22 février de cette année : « Sup-
« plient très humblement Pierre-François-Jos. Wicar et sa femme,
« disant que vos seigneuries ayant procuré depuis quelques années
« des secours pécuniaires pour aider leur fils Jean-Baptiste Wicar
« à Paris, où il fait ses efforts pour acquérir les talens supérieurs
« dans la peinture, talent dont il donne les plus grandes espérances,
« l'attachement et l'application qu'il a toujours mis à ses études
« l'ont empêché de travailler pour gagner quelque argent. Et
« comme le fruit de tant de soins et de travaux serait perdu s'il
« négligeait ses études pour le lucre...
« Les supplians voudroient pouvoir subvenir à sa pension et à
« son entretien pendant plusieurs années encore... »

L'allocation fut encore accordée pour l'année 1783. Mais elle cessa à partir du 1er octobre 1784, une décision prise depuis plusieurs années n'accordait la pension à Paris que pour un espace de trois ans à un même élève. Toutefois, comme nous le verrons plus loin, le Magistrat lui remit, en cette même année 1784, une somme de 640 florins (environ 800 francs), pour un tableau qu'il lui dédia. Ce secours et quelques leçons que, dit-on, il aurait données, lui permirent de vivre à Paris et même de venir en aide à sa famille. On est porté à croire, en outre, d'après des lettres de Wicar, que des amateurs de Lille, entre autres M. Charles Lenglart, lui commandèrent des travaux.

Wicar avait trouvé dans la capitale plusieurs élèves des Écoles

académiques de Lille qui lui facilitèrent ses débuts; Philippe et Jacques Roland, statuaires de talent, dont l'un avait obtenu la médaille à Lille une année avant lui; Jacquerye, son voisin au cours du professeur Guéret, médailliste de l'année 1770; Masquelier et Jean-Baptiste Liénard, deux habiles graveurs qui avaient étudié dans l'atelier du célèbre Jacques-Philippe Lebas. C'est dans ce même atelier que Wicar, qui se destina d'abord à la gravure sur cuivre, fut admis en arrivant à Paris.

Dans les livrets des Salons de Lille de 1779 et de 1780, Wicar est désigné sous le nom de Jean-Baptiste Wicar l'aîné, graveur, élève de M. Lebas, graveur du Roi. On trouve sous ce nom, en 1779, deux dessins à la terre d'Italie, l'un représentant une *Sainte Famille*, dédiée à MM. du Magistrat de Lille; l'autre d'après un tableau représentant un *Concert espagnol;* en 1780, deux autres dessins, l'un d'après un bas-relief de Puget et l'autre encore d'après un tableau représentant un *Concert espagnol*. Dans le Salon de 1781, où figuraient six de ses dessins, Wicar est mentionné avec le titre de « Médailliste de l'Académie royale de peinture et de sculpture de Paris », ce qui prouve que dans la capitale, comme à Lille, il remporta de grands succès [1]. Les deux années que Wicar passa dans l'atelier de Lebas contribuèrent beaucoup sans doute à faire de lui un dessinateur de premier ordre comme il l'a montré dans toutes ses œuvres. Il paraît qu'il a gravé, d'après ses propres dessins, une demi-figure représentant les *Fureurs d'Oreste;* et l'on voit, dans les *Graveurs du dix-huitième siècle*, qu'il est l'auteur d'un dessin gravé où se trouvent les mots : « Liberté et Égalité, aux défenseurs de la Patrie. » La pureté et le mérite de cette œuvre prouvent que Wicar serait devenu un remarquable graveur [2]. Mais d'après les conseils de Liénard, il se consacra à la peinture. Le sculpteur Roland le présenta à David et il fut admis en 1782, et non en 1784 comme l'ont dit tous les biographes du peintre, dans l'atelier de ce maître célèbre. Dans le Salon de Lille de 1782, Wicar est mentionné, avec trois figures d'après nature, comme « élève de David depuis six mois [3] ».

[1] Salons de Lille de 1779 à 1781.
[2] *Les Graveurs du dix-huitième siècle*, par MM. le baron ROGER et Henri BERALDI. Paris, t. III, p. 757.
[3] Salon de Lille, 1782, nos 59 à 61.

Au genre faux et maniéré de l'école de Boucher, l'excellent dessinateur Vien et surtout le peintre déjà célèbre Louis David avaient entrepris de substituer une école prenant pour principe : soyons vrais d'abord, soyons beaux ensuite. Et pour eux, pour David surtout, la vérité devait être obtenue par l'étude de l'anatomie et la beauté par l'étude des chefs-d'œuvre que nous ont légués les siècles passés. Les grandes scènes de l'antiquité, les grands caractères, les grands dévouements à la patrie et à la famille, voilà ce qui était digne d'inspirer l'artiste. La réaction contre le genre de Boucher allait entraîner trop loin les élèves de David ; plusieurs furent trop solennels, trop froids et trop compassés. Après un séjour à Rome d'où il avait rapporté cinq gros volumes d'études et des souvenirs qu'il rappelait avec enthousiasme, David avait exécuté trois grandes œuvres : *Bélisaire*, les *Funérailles de Patrocle*, et la *Mort de Socrate*, qui en firent un chef d'école et attirèrent autour de lui Gros, Girodet, Girard, Guérin, Drouais et tant d'autres.

L'admission de Wicar dans l'atelier de David est l'événement capital de sa vie d'artiste. C'est là qu'il puisa, avec cette fermeté de dessin et de crayon qu'il avait commencé à montrer à Lille, ce goût pour les grandes scènes de l'antiquité grecque et romaine, pour des compositions correctes et savamment combinées mais froides et trop systématiques, pour une reproduction exacte mais trop recherchée du corps humain, pour une touche habile et harmonieuse, mais sèche parfois et manquant de vigueur, ce qui caractérise ses grands tableaux historiques. C'est là, en outre, qu'il s'éprit d'un amour passionné pour l'antiquité et de ce culte pour l'Italie et pour Rome, qui devait le retenir plus tard dans la patrie de Raphaël et de Michel-Ange.

A Paris, Wicar, non content de travailler sous la direction de maîtres habiles, avait étudié et copié dans les musées, les églises et les palais, les chefs-d'œuvre qui s'y trouvaient. En 1781, il envoya au Magistrat de Lille, qui s'était montré si généreux à son égard, une remarquable copie au crayon noir de la *Vierge aux cerises* de Carrache. En 1782, les États de Lille, Douai et Orchies reçurent de lui en dédicace une reproduction aussi au crayon noir du tableau de Laurent de la Hire représentant les *Sept Diacres*, travail d'une grande finesse qui porte la date

de 1781 [1]. Deux lettres adressées à M. Lenglart, en 1783 et 1784, portent à croire qu'il avait fait d'autres envois pour le Salon de Lille et font connaître qu'au commencement de ces deux années il était occupé à achever son premier tableau d'histoire : *Joseph dans la prison expliquant les songes au panetier et à l'échanson.* Ce tableau était en retard, comme le dit Wicar, dans l'une des mêmes lettres : « Il ne pouvait aller plus vite en étudiant d'après
« nature, à cause de la cherté des modèles dont il se servirait
« plus souvent si ses moyens, ou plutôt ceux des personnes qui
« s'intéressaient à lui, le lui avaient permis. » Enfin, au mois de mars de 1784, il apporta et vint offrir lui-même cette œuvre aux membres de l'échevinage.

Ce tableau excita une vive admiration. Les habitants de Lille étaient fiers de leur jeune compatriote, qui, à vingt-deux ans, produisait une œuvre offrant, comme composition, comme dessin et comme coloris, un caractère magistral et pour laquelle il avait été proclamé, ainsi que nous l'apprend le livret du Salon de Lille pour 1784, premier médailliste de l'Académie de peinture et de sculpture de Paris. Mais plusieurs se demandèrent si cette toile était complètement de lui. Et des envieux répandirent adroitement le bruit que c'était l'œuvre de son maître plutôt que la sienne et que Wicar était incapable de produire un ouvrage aussi remarquable. Celui-ci, qui souffrait beaucoup de ces injustes attaques, les fit connaître à son maître et à un autre peintre de l'Académie de Paris, M. Sauvage de Tournai, qui s'intéressaient à lui. Le 22 avril 1784, David écrivait aux échevins de Lille :

« Devenu membre titulaire de l'Académie royale de peinture de
« Paris et peintre du Roi, j'ai l'honneur de vous attester que le
« tableau que vous allez voir de M. Wicar, et dont j'ai été on ne
« peut plus content, est bien de lui et qu'il y a tout à espérer d'un
« jeune homme qui fait un pareil tableau d'histoire, surtout pour
« un premier. Je ne saurais trop vous exhorter à lui procurer les
« facilités de pouvoir le mettre à même de tirer parti des heureuses
« dispositions qu'il a reçues de la nature [2]. »

Le 10 mai suivant, M. Sauvage écrivait à M. Lenglart « qu'il

[1] Ce dessin se trouvait chez M. Cuvelier, peintre à Lille, en 1844.
[2] Lettre de David aux magistrats de Lille du 22 avril 1784.

« semble que ce jeune Wicar a plus d'ennemis, plus il fait de pro-
« grès; qu'il serait malheureux et décourageant pour lui, si
« MM. du Magistrat se laissaient prévenir. Il n'a jamais tant mérité
« leur bienveillance. Il n'y a pas à douter qu'il sera un jour un
« grand peintre, s'il est encouragé. Son tableau ne serait pas désa-
« voué par bien de mes confrères et ses compositions de même.
« M. David se glorifie de l'avoir pour élève et compte bien sur
« l'honneur qu'il en aura par la suite. Voilà, Monsieur, ce que je
« peux dire de Wicar, et toute l'Académie ne désavouera pas ce
« que j'avance [1]. »

M. Lenglart, qui était le président de la commission des Écoles académiques, communiqua sans doute cette lettre aux membres du Magistrat. Car cinq jours après, le 15 mai 1784, le Magistrat acceptait la dédicace du tableau qui lui avait été présenté par Wicar et décidait en même temps qu'il lui serait accordé une gratification de 640 florins, soit environ 800 livres.

Ainsi les attaques injustes de la jalousie avaient tourné à l'avantage et à l'honneur de l'auteur de *Joseph expliquant les songes*, et lui avaient valu les éloges des plus grands peintres de Paris et une nouvelle allocation de l'échevinage.

Wicar avait besoin de ces encouragements. Il venait de perdre son père, à la date du 29 mars 1784, après une maladie qui avait duré trois mois, et il disait dans l'une de ses lettres en parlant de ce que lui avait accordé le Magistrat : « Il ne me fallait rien moins
« qu'une satisfaction de cette espèce, pour me relever de l'abatte-
« ment où m'avait plongé la mort de mon père qui faisait notre
« unique soutien. Qu'allaient devenir ma malheureuse mère, mon
« jeune frère et ma sœur, privés de ces deux bras qui pourvoyaient
« à leur subsistance! Je ne pouvais rien faire pour eux, étant moi-
« même obligé de lutter contre tous les obstacles pour continuer
« mes études, si je voulais un jour être à même de les soutenir
« puissamment [2]. »

C'est sous l'impression de ces sentiments qu'en 1786 il envoya à MM. les grands baillis des villes et châtellenies de Lille, Douai et Orchies, qui siégeaient à Lille, son tableau du *Jugement de*

[1] Lettre de Sauvage, peintre, à M. Lenglart, 10 mai 1784.
[2] Lettre de Wicar, publiée dans les *Mémoires de la Société des Sciences*, année 1852, p. 620.

Salomon qui avait cinq pieds de largeur et quatre et demi de hauteur. Cette dédicace était accompagnée d'une lettre, dans laquelle Wicar parlait « des trois têtes si chères qu'il était obligé de laisser
« à Lille aux prises avec tout ce que les circonstances les plus
« malheureuses avaient de plus affreux et leur demandait pour
« son frère un de ces emplois subalternes, qui sans exiger des
« connaissances bien recherchées peuvent être dignement exercées
« par quelqu'un qui, à des notions ordinaires, joint une exacte
« probité[1] ». Les baillis des États ne se montrèrent pas moins généreux que les membres du Magistrat. Sur la supplique où se trouve la demande dont il vient d'être question on lit : « Le 15 oc-
« tobre 1786, accordé au frère du sieur Wicar un employ dans la
« banlieue et le 28 du même mois audit Wicar douze cents
« francs[2]. » On a conservé la lettre de remerciement de Wicar qui est datée du 1er novembre 1786. Son frère ne jouit pas longtemps de l'emploi qu'il avait obtenu : il mourut le 19 décembre 1786. Wicar assura alors, sur le fruit de ses travaux et de ses économies, une pension à sa vieille mère devenue infirme, qu'il perdit le 18 septembre 1787, et il plaça ensuite en apprentissage la seule sœur qui lui restait.

Après la mort de son père et après le succès qu'avait obtenu son premier tableau historique représentant Joseph dans la prison, Wicar était retourné à Paris pour reprendre ses études sous la direction de David. Et non seulement il se forma à la peinture, mais comprenant que, pour la carrière à laquelle il se destinait, des connaissances très étendues étaient nécessaires, il étudia l'histoire et la littérature et surtout l'antiquité grecque et romaine. Il acquit dans ces matières, qu'il ne cessa jamais d'étudier, une science qui lui permit plus tard de prendre la parole dans les académies, sur toutes les questions d'Art et d'archéologie, et il arriva à parler plusieurs langues vivantes, l'italien, l'anglais et l'espagnol.

Ces études, le goût de l'école de David pour les chefs-d'œuvre de l'antiquité et de la Renaissance et tout ce qu'il entendait sortir de la bouche de son maître lui avaient donné le plus vif désir de

[1] Lettre de Wicar.
[2] *Ibid.*

voir l'Italie et surtout Rome. Une occasion merveilleuse s'offrit à lui de faire ce voyage dans les meilleures conditions.

III

PREMIER VOYAGE EN ITALIE. — ROME. — LA GALERIE DE FLORENCE.

David avait reçu du roi Louis XVI la commande d'un tableau représentant le *Serment des Horaces*. Il résolut de partir pour Rome, voulant, disait-il, « y faire des Romains », non pas sans doute d'après la population qu'il y rencontrerait, mais d'après les types qu'il y trouverait, mieux que partout ailleurs, dans les collections de sculptures et sur les monuments antiques. Il emmena avec lui deux de ses élèves auxquels il avait voué une prédilection spéciale, Drouais et Wicar.

« Wicar, dit le professeur Salvatore Betti, secrétaire perpétuel
« de l'académie Saint-Luc de Rome, m'a souvent raconté, en bien
« des occasions, avec cette ardeur de sentiment et de parole qui le
« caractérisait, les impressions qu'il éprouva, lorsque en 1785 il
« arriva dans la cité où se trouvent les chefs-d'œuvre de Raphaël
« et de Michel-Ange. Bien des fois, durant le voyage, il s'était
« écrié : Rome, Rome! Quand verrai-je Rome? Nous allons à
« Rome! Quand il y fut enfin arrivé, il eut hâte de visiter les mo-
« numents les plus célèbres, le Panthéon, le Colisée, le Forum, le
« Capitole, le Quirinal. Il s'arrêtait longtemps à contempler les
« colonnes, les obélisques, les arcs de triomphe, les temples, les
« palais ornés de marbres précieux et de bronzes, et surtout il
« faisait de longues visites au milieu des trésors et des merveilles
« du Vatican. Il lui semblait, disait-il, comme à ce sculpteur qui
« venait de lire l'*Iliade*, que les hommes y étaient plus hauts d'une
« coudée; ce qu'il avait vu en France et ailleurs lui paraissait
« pauvre et petit et n'était plus à ses yeux, lorsqu'il visitait les chefs-
« d'œuvre de Rome, qu'un simple badinage, *uno tras tullo*. Il
« comprenait dès lors qu'il lui serait impossible de quitter Rome,
« sans peine et sans regrets[1]. »

[1] *Notizie intorno alla vita ad alle opere del cavalier Giambattista, pittore de Lillo*, del professor Salvatore BETTI. (Rome, Antoine Boulzaler, 1834.)

Mais Wicar ne se contenta point d'admirer. Il étudia les grands maitres et copia leurs chefs-d'œuvre dans ses albums. Et en outre, comme il lui fallait vivre et venir au secours de sa famille, il y exécuta, sous la direction de David et sous celle du peintre Vien, qui était directeur de l'École française à Rome, deux œuvres importantes dont l'une est le *Retour de l'Enfant prodigue*, tableau aujourd'hui perdu dont il existe un dessin au crayon noir au musée de Lille sur lequel on lit : « Dessiné par J.-B. Wicar, d'après le « tableau original qu'il a fait à Rome en 1785, à M. Dewaslier-« Vandercruisse[1] par son très humble et très obéissant serviteur « J.-B. Wicar[2]. » L'autre tableau, qui n'avait été qu'ébauché à Rome et qui fut achevé à Paris en 1785 et 1786, est le *Jugement de Salomon*, œuvre qui eut beaucoup de succès et qu'on regarda comme remarquable par la composition et l'expression non moins que par la pureté de style et l'harmonie des couleurs. La vigueur fait peut-être défaut à cette peinture; M. Pierre, peintre du roi Louis XVI et directeur de l'Académie de peinture, en fit les plus grands éloges[3].

Durant son premier séjour à Rome, Wicar alla visiter Florence. Ceux qui ont parcouru les galeries de cette ville comprendront avec quel sentiment d'admiration le jeune peintre, dans son amour pour l'antiquité et la Renaissance, dut visiter les innombrables trésors qui s'y trouvent. La galerie du palais Pitti l'émerveilla. En la parcourant il se disait souvent que les artistes italiens avaient sous les yeux de nombreux et admirables modèles dont sont privés les artistes français, qui n'allaient qu'en petit nombre visiter les musées d'Italie. Tout à coup une idée lumineuse jaillit dans son esprit. Pourquoi ne reproduirait-on point par le dessin et la gravure l'ensemble, les objets d'art de la Galerie de Florence et du palais Pitti, de manière à mettre facilement ces productions entre les mains des artistes et des amateurs? Il s'arrête à cette pensée, conçoit un plan d'exécution qui la rendait possible ; et, ardent, enthousiaste comme peut l'être un artiste à l'âge de vingt-trois ans, il se met immédiatement à l'œuvre. Durant son séjour à Florence,

[1] M. Van der Cruissen de Waziers, amateur, qui possédait une riche collection.
[2] Musée Wicar, n° 1786.
[3] Lettre de Wicar, en date du 14 octobre 1786, publiée dans les *Mémoires de la Société des Sciences*, année 1852, p. 620.

avec cette facilité et cette fermeté de crayon qui le caractérisaient, il reproduisit un certain nombre de chefs-d'œuvre, en des dimensions et sur papier de même grandeur, de manière à faciliter le travail du graveur.

Lorsque, à la fin de 1785 ou au commencement de 1786, il retourna de Rome en France avec David, Wicar, tout en achevant son tableau du *Jugement de Salomon* et son dessin du tableau de la *Bénédiction de Jacob*, s'occupa de la publication de la Galerie de Florence. En relations artistiques avec le baron de Marivest, l'un des amateurs les plus intelligents de la capitale et avec le peintre d'histoire Lacombe, il leur montra ses dessins et leur expliqua son projet. Ceux-ci proposèrent à Wicar de former entre eux une société qui entreprendrait la publication. Le peintre lillois, que son manque de fortune empêchait de prendre une part importante à une opération commerciale, vendit ses dessins à un autre amateur, M. de Joubert, ancien trésorier des États de Languedoc, qui fournit les fonds nécessaires ; le baron de Marivest se chargea avec M. Mongez, membre de l'Institut, de rédiger les textes qui accompagneraient les dessins, et M. Lacombe, qui était en relation avec les meilleurs graveurs de l'époque, prit la direction artistique du travail. Un certain nombre de dessins de Wicar confiés aux burins des Audoin, des Massard, des Bertaux, des Du Fresnoy et plus tard du célèbre Berwick, ne tardèrent pas à être gravés.

L'ouvrage, dont la première livraison parut en 1787 et le premier volume en 1789, a pour titre : *Tableaux, statues, bas-reliefs et camées de la Galerie de Florence et du Palais Pitti, dessins par M. Wicar, peintre, et gravés sous la direction de M. Lacombe, peintre, avec des explications par M. Mongez, l'aîné de l'Académie des Inscriptions et Belles-Lettres.* Cette publication est ordinairement désignée sous le nom de *Galerie de Florence.* Le second volume parut en 1792 sous le même titre ; mais il est indiqué que l'ouvrage se trouve à Paris chez Louis-Joseph Masquelier, directeur de l'ouvrage. En effet, à la mort du peintre Lacombe, qui, nous apprend Wicar, avait accepté des gravures sans valeur et avait fait des folies, la direction de l'ouvrage fut confiée au compatriote et ami de Wicar, le graveur Louis-Joseph Masquelier, originaire de Cysoing. Ces deux premiers volumes eurent le plus grand succès. Wicar a pu écrire avec vérité en 1800 « que cet ouvrage

« était désormais reconnu comme classique et que son besoin était
« devenu urgent pour les Beaux-Arts[1] ». Il avait pu, grâce au travail, se créer des ressources qui le mirent à l'abri du besoin; et il
engagea ses économies dans cette affaire. Il ne fut pas toutefois
sans inquiétude à ce sujet; durant les préparations du troisième
volume, et tandis qu'il était en Italie, comme nous le dirons plus
loin, à la suite des armées françaises, le bailleur de fonds de Joubert mourut, mais fut toutefois remplacé par sa veuve, qui prit
l'affaire à cœur; Wicar eut des craintes sérieuses et pour l'ouvrage
et pour l'argent qu'il avait engagé dans cette publication[2]. Enfin,
le troisième volume parut en 1807, et le quatrième en 1812. Cet
ouvrage avait obtenu une médaille d'or à l'Exposition de l'an X,
et il se trouvait dans toutes les grandes collections de livres. Chaque
volume renfermait douze livraisons à quatre planches chacune avec
texte. Deux nouvelles éditions parurent, l'une en 1821 et l'autre
en 1827. Firmin Didot en fit ensuite paraître une quatrième dans
laquelle les planches ont été retouchées. Des dessins étaient préparés pour une suite qui n'a jamais paru.

C'est Wicar qui non seulement a eu l'idée de cette publication,
mais qui y a pris de beaucoup la part la plus importante, en exécutant lui-même à Florence, d'après les originaux, tous les dessins
qui servirent pour les graveurs avec beaucoup d'autres dessins qui
ne furent pas utilisés. Le travail qu'il fit à ce sujet est immense.
Son biographe italien, Salvatore Betti, rapporte qu'il a vu une note
écrite de la main de Wicar, où il est rappelé qu'il a fait pour cet
ouvrage 400 dessins de tableaux de toutes les écoles, de statues et
de bas-reliefs, avec des copies de 300 camées, de 90 bustes et de
500 portraits[3].

Ce gigantesque travail demanda à Wicar sept années, qu'il passa
presque complètement à Florence. M. Dufay prétend, parce que
Wicar est venu à Lille à la fin de 1786 et au commencement de
1787, qu'il n'a point passé sept ans dans la ville des Médicis. Il se
trompe évidemment. Wicar a pu faire parfois quelques absences,
quelques voyages; mais son maître et ami David a dit dans une

[1] Lettre de Wicar, en date du 2 thermidor an VIII (22 juillet 1800).

[2] Lettre de Wicar en date du 3 ventôse an V (21 février 1797).

[3] *Notice citée* de Salvatore Betti. — Dans le texte de Betti il est dit 500 *cinque cento*) et non 50, comme le dit Dufay.

séance de la Convention, en 1793, que Wicar résidait à Florence depuis sept ans, et nul ne pouvait être mieux au courant du lieu de résidence de son élève préféré. D'ailleurs, nous avons relevé sur un certain nombre de dessins originaux de Wicar, qui se trouvent dans le Musée de Lille et dans notre propre collection, les dates de 1787, 1788, 1789, 1790, 1792, 1793, ce qui prouve que notre peintre travaillait à Florence en ces années [1].

Wicar exécuta ces copies avec une ardeur qui n'avait d'égal que la fidélité et le fini de son dessin. Ingres, lorsqu'il fut directeur de l'Académie française à Rome, témoignait de son admiration pour le travail de Wicar en disant à ses élèves « qu'il ne concevait pas « comment les dessinateurs pour la gravure mettaient tant de temps « à leur travail lorsque Wicar, en une journée, terminait un dessin « de grande dimension, avec une grande perfection ».

C'est un hommage remarquable rendu à l'activité et au talent de notre peintre, qui, dès la publication des premiers volumes de la *Galerie de Florence*, fut considéré comme l'un des plus habiles dessinateurs de l'époque et jouit d'une très grande réputation. Les dessins et la publication de cet ouvrage sont l'un des plus beaux titres de gloire de Wicar.

Salvatore Betti, qui fait aussi un très grand éloge de ce travail, nous apprend que lorsque notre peintre lillois se sentait fatigué par l'immense travail qu'il avait entrepris, il partait de Florence à pied pour Rome, et allait s'y reposer quelques jours en contemplant les monuments, les Musées et les objets d'art.

IV

WICAR MEMBRE DE LA COMMISSION DU CONSERVATOIRE DES BEAUX-ARTS. — SON SÉJOUR A PARIS A L'ÉPOQUE DE LA RÉVOLUTION. — SON PORTRAIT PEINT PAR LUI-MÊME. — IL EST CHARGÉ DU CHOIX DES TABLEAUX ENLEVÉS DES VILLES ET DES MONUMENTS D'ITALIE POUR ÊTRE TRANSFÉRÉS AU LOUVRE.

C'est à Florence que Wicar apprit que la ville de Lille avait été assiégée par les Autrichiens et en partie détruite par leurs bombes

[1] Musée Wicar: dessins de la collection L. Quarré-Reybourbon.

et leurs boulets rouges. Il fut touché des désastres que ses compatriotes avaient éprouvés, et il envoya un secours pour venir en aide aux veuves et aux orphelins de sa cité natale. Son maître et ami le peintre David, qu'il avait choisi pour être son intermédiaire et qui était membre de la Convention, dit, en remettant l'offrande de Wicar dans une séance de cette assemblée : « Je suis chargé de « faire hommage à la patrie, et pour le soulagement des veuves et « orphelins de Lille : 1° d'une somme de 600 livres au nom du « citoyen Wicar, Lillois, artiste du plus grand talent, faisant sa « résidence à Florence depuis sept années [1]... » C'était un premier témoignage public de l'amour et de la reconnaissance de notre peintre pour sa ville natale.

David, bien qu'il jouât à la Convention un rôle actif dans les questions politiques, n'y oublia pas qu'il était peintre. Dans la séance du 27 nivôse an II (16 janvier 1794), il fit adopter le remplacement de la Commission du Muséum par la Commission du Conservatoire. Et Wicar fut, ainsi que plusieurs autres artistes, nommé membre de cette dernière Commission dans la section des Antiquités, avec un traitement de 2,400 livres et le logement au Louvre [2]. Il fit, en outre, partie de la Commission chargée de réunir et d'inventorier dans les Musées nationaux les objets propres à l'instruction publique.

Il est probable que Wicar, lorsqu'il eut été informé officiellement du choix dont il était l'objet, ne tarda pas longtemps à quitter Florence pour aller exercer à Paris les fonctions honorables et lucratives qui lui avaient été confiées, grâce à l'amitié bienveillante de David. Nous savons qu'il y était le 9 thermidor an II (27 juillet 1794). Betti rapporte dans sa notice que Wicar lui a plusieurs fois raconté qu'il avait vu Robespierre lorsqu'on le conduisait au supplice [3]. David, qui avait été emprisonné au Luxembourg après le 9 thermidor, fut délivré grâce aux démarches de ses élèves. Mais il fut de nouveau emprisonné à la suite de la journée du 1er prairial an III (27 mai 1795), et Wicar, qui était son ami dévoué et qui sans doute s'associait jusqu'à un certain point à ses idées, par-

[1] *Moniteur universel*, séance de la Convention du 6 mars 1793, 1er semestre 1793, p. 307, 2e colonne.

[2] *Gazette nationale* ou le *Moniteur universel*, an II, 1er semestre, p. 474-474.

[3] Salvatore BETTI, *Notice citée*.

tagea sa détention. Il existe dans le Musée de Lille deux dessins représentant l'un une figure allégorique de la *Patrie* et l'autre la *Justice,* sur lesquels Wicar a écrit de sa main : « Dessiné par le « chevalier Wicar à la prison du Plessis, où il était retenu pendant « le commencement de la Révolution, le 25 prairial an III de la « République (13 juin 1795) [1]. » L'amnistie du 4 brumaire an IV (26 octobre 1795) lui rendit la liberté ainsi qu'à David.

C'est sans doute peu de temps après sa délivrance que le peintre lillois fit venir à Paris sa sœur Catherine-Joseph, le seul membre de sa famille qui lui restât. Il l'accueillit avec la plus grande amitié et lui fit voir tout ce qui pouvait l'intéresser dans la capitale. Au moment où elle le quitta pour retourner à Lille, il lui donna son portrait en miniature à l'huile peint par lui-même, en lui disant : « Tant que tu conserveras ce portrait, chère sœur, tu verras ton « frère. » Ce portrait remarquable est en effet d'une ressemblance parfaite; il représente le peintre à l'âge d'environ trente-quatre à trente-cinq ans, l'œil vif, le teint coloré, le front large et haut, les cheveux touffus et couleur châtain. Wicar porte un gilet rouge sous un vêtement à collet retroussé, une large cravate blanche autour du cou et un chapeau noir à bords relevés où se voit la cocarde tricolore : c'était le costume que portaient les partisans des idées républicaines, en opposition à celui des muscadins de la jeunesse dorée. Catherine-Joseph, qui ne devait plus revoir son frère, conserva ce portrait comme une relique. A sa mort, qui arriva le 19 février 1813, elle recommanda à son mari de le garder précieusement. Il est aujourd'hui au Musée de Lille.

Wicar s'est encore peint lui-même deux fois, quand il était âgé d'environ cinquante-cinq ans. Ces deux derniers sont conservés, l'un à l'Académie de Saint-Luc à Rome, et l'autre au Musée de Lille, auquel il a été légué par l'auteur. Il y est représenté une palette et des pinceaux à la main. La tête est très belle. Le costume, qui est celui des Espagnols, avait été choisi parce que Wicar, sous l'impression d'une idée erronée, croyait que, sous la domination des rois d'Espagne, les Flamands portaient les costumes de cette nation [2].

[1] *Catalogue du Musée Wicar*, par H. PLUCHART, p. 383.
[2] M. Ernest Loyer, député du Nord, a pu acquérir à Rome un portrait de Wicar, peint par lui-même, dans la famille Caratolli.

Au commencement de l'année 1796 eut lieu la glorieuse campagne d'Italie. A l'armée du jeune vainqueur Bonaparte, le Directoire avait adjoint une Commission des Arts. Wicar, qui faisait partie de cette Commission, ne semble pas, au moins au commencement, avoir suivi l'armée. Il avait parcouru la Lombardie, dessinant et faisant des portraits, et il était ensuite allé à Florence, où l'appelaient sans doute ses travaux. Le 22 prairial an IV (10 juin 1796), il avait écrit à Bonaparte en lui envoyant des esquisses reproduisant probablement les tableaux les plus remarquables de la Lombardie. En date du 22 du même mois, le général lui accuse réception de sa lettre en l'informant que ses esquisses n'étaient pas arrivées, et en ajoutant quelques mots qui témoignent de l'estime qu'il avait pour Wicar : « Je vous engage, lui disait-il, à continuer « d'occuper votre talent d'objets dignes de l'homme qui pense. Je « serai toujours fort aise de pouvoir vous être bon à quelque « chose. »

On sait que Napoléon, comme trophées de ses victoires et comme indemnités des frais de guerre qui étaient dus à la France, prit et envoya à Paris les chefs-d'œuvre artistiques les plus remarquables qui se trouvaient dans les villes d'Italie. Wicar, qui connaissait parfaitement les Musées et les monuments de ce pays, fut chargé spécialement de désigner les tableaux qui devaient être envoyés en France. A Florence il fit choix, avec des peintres italiens, de soixante chefs-d'œuvre; il alla visiter dans le même but, avec le commissaire français Peignoult, en 1798 et 1799, Bologne, Milan, Gênes et Naples. Lorsqu'il était dans cette dernière ville, il faillit perdre la vie à la suite des évènements qui avaient forcé l'armée française à abandonner cette cité en toute hâte. Au milieu de ces courses et de ces occupations, il ignorait ce que devenait la publication de la *Galerie de Florence*, et les lettres qui lui étaient adressées s'égarèrent. Le 3 pluviôse an V (3 janvier 1797), il écrivait à Mme de Joubert et au graveur Masquelier des lettres datées de Plaisance, dans lesquelles il leur disait qu'il n'avait rien reçu d'eux depuis un an et qu'il en était navré [1]. Ses inquiétudes furent plus grandes encore lorsque, en 1799, les Français furent chassés de Naples et de l'Italie australe, parce qu'il avait à craindre pour

[1] Lettre de Wicar, du 3 pluviôse an V (3 janvier 1797), datée de Plaisance.

une précieuse collection de dessins originaux des maîtres italiens, qu'il avait laissée à Florence et qui lui fut volée, comme nous le dirons plus bas.

V

ESTIME ET SYMPATHIE DONT WICAR EST L'OBJET A ROME. — TABLEAU D'HISTOIRE. — TRAVAUX QUI LUI SONT COMMANDÉS EN ITALIE. — NOMBREUX PORTRAITS QU'IL EXÉCUTE. — IL FONDE ET DIRIGE L'ACADÉMIE ROYALE DE NAPLES. — IL EST NOMMÉ MEMBRE DE L'ACADÉMIE DE SAINT-LUC, QUI LE CHARGE DE DIVERSES MISSIONS.

Lorsque, après la victoire de Marengo, les Français eurent repris l'Italie, Wicar retourna à Rome, sa ville de prédilection. Malgré la mission officielle dont il était chargé au sujet des œuvres d'art transportées à Paris, il s'y créa d'excellentes relations avec les autorités ecclésiastiques, et surtout avec les artistes. Le genre de l'école de David plaisait beaucoup aux Italiens. Ils admiraient dans les œuvres de Wicar la savante ordonnance des groupes et des personnages, la perfection du dessin, la douceur harmonieuse du coloris. En 1801, il acheva et exposa à Rome un grand tableau historique commencé à Paris, l'*Exil de Coriolan*, qui fut accueilli avec faveur par les artistes et les amateurs les plus délicats. Il peignit vers la même date, pour l'église de Sarravalle, une *Sainte Ursule*, œuvre d'un caractère très élevé, et pour une église de Foligno, les *Quatre Évangélistes*, toiles d'un dessin très correct et d'un sentiment profond. En 1802, c'est une autre grande toile historique consacrée à représenter la scène de *Sophocle* où Électre pousse Oreste à se venger d'Égiste et de sa mère Clytemnestre. La fureur, le mépris, la haine, la vengeance, la douleur y sont rendus avec une vigueur et une puissance que Wicar n'avait pas encore atteintes. Peu de temps après, il exposa à l'Académie de Saint-Luc la *Charité romaine*, qui représente une jeune femme allaitant dans la prison son père condamné à mourir de faim, œuvre qui fut surtout goûtée des connaisseurs et que vulgarisa une gravure de Claude-Louis Masquelier. Le *Gladiateur mourant*, où notre peintre pouvait facilement montrer les études qu'il avait faites sur le corps humain, lui valut les éloges et les suffrages de tous les

artistes, et surtout ceux de Canova, qui devint pour lui un ami.

Le grand événement de l'époque, le *Concordat,* qui eut lieu entre le premier Consul et le Pape, avait eu le plus grand retentissement en France et à Rome. Le cardinal Fesch, ambassadeur de France près de Pie VII, voulut en laisser un grand souvenir à la postérité. Il chargea Wicar de représenter, sur une toile de grande dimension, la *Réunion des députés du Saint-Siège avec les envoyés français.* L'œuvre fut digne du sujet : aux grandes qualités qu'elle présente, comme dessin et comme exécution, s'ajoute la ressemblance parfaite de tous les personnages. Pie VII commanda au peintre la reproduction d'une partie de cette toile, en y introduisant le cardinal Consalvi recevant du Saint-Père la bulle de ratification.

Ce dernier tableau nous parait être le même qu'une toile que nous avons vue à Castel-Gandolfo, dans un salon voisin de la chapelle de la maison de campagne des Papes, et qui a pour pendant une toile allégorique représentant l'*Allégresse des Romains lors du retour du Pape à Rome;* sur le bord de l'encadrement des deux tableaux, on lit : *Peint par Wicar, élève de David.* Le même Pape fit faire en outre, à deux reprises, son portrait grandeur nature, l'un pour le Vatican et l'autre pour le prince de Beauharnais, vice-roi d'Italie.

Wicar avait encore peut-être plus de réputation et de talent comme portraitiste que comme peintre d'histoire. Il avait exécuté, étant à Paris, le portrait de Lesage-Senault, représentant de la ville de Lille à la Convention, œuvre pleine de vie et remarquable par le dessin et le coloris, qui se trouve au Musée de Lille. De l'année 1800 jusque vers 1812, beaucoup de grands personnages de Rome et de Naples lui demandèrent de reproduire leurs traits. Voici la nomenclature d'un certain nombre de portraits empruntée à une liste écrite par Wicar lui-même et à d'autres documents : les portraits, grandeur nature, de Joseph Bonaparte, roi de Naples, et de sa femme et de leurs deux filles; de Murat, roi de Naples; du maréchal Masséna; du maréchal Lannes; de Christophe Salicotti, ministre de la police à Naples; du général Milhaud [1]; du commissaire Garceau; de M. Demouy, attaché à la maison militaire du roi de Naples; et les portraits, à mi-corps, du baron Alquier; du comte

[1] Salvatore BETTI, *Notice citée.*

Antoine Ré, intendant de l'apanage du prince de Beauharnais, et de Mme la comtesse Ré ; du capitaine de vaisseau Magendie, et un autre portrait militaire [1].

Wicar excelle dans le portrait ; la ressemblance est parfaite, et la douceur de sa touche, le ton harmonieux de son coloris attirent le regard, mais trop souvent la vigueur fait défaut.

Ces nombreux travaux et l'estime dont il jouissait lui valurent d'être nommé, en 1805, membre et professeur de l'Académie romaine de Saint-Luc et, en 1807, membre de l'Académie des Arcades. Lorsque, en 1806, le roi Joseph établit à Naples une Académie royale des Beaux-Arts, le ministre de l'intérieur du royaume des Deux-Siciles, écrivit à Wicar une lettre très élogieuse, par laquelle les fonctions de directeur général de cette Académie lui étaient confiées.

Notre peintre accepta et se rendit peu de temps après à Naples. Malgré l'opposition sourde et les intrigues « d'un nommé Nicolas », qui, sans doute, auparavant dirigeait une médiocre École des Beaux-Arts, Wicar parvint à recruter un corps professoral très remarquable dont les membres venaient, en grande partie, de Rome et de Milan. Il y eut, dès 1806, un professeur d'anatomie ; car Wicar attachait les plus grands soins à cette étude spéciale ; un registre rempli d'études sur le corps humain, qui se trouve au Musée de Lille, en fournit un remarquable témoignage. En 1807 et 1808, il édicta des règlements très sages et organisa très habilement l'institution ; des locaux très bien aménagés furent obtenus de l'administration. Plusieurs lettres de 1806 et des trois années suivantes fournissent des détails très intéressants et montrent que Wicar était un remarquable et énergique organisateur. Murat, nommé roi de Naples en 1808, lui conféra le titre de chevalier de l'ordre des Deux-Siciles, de conseiller du royaume et de peintre de toute sa famille. Lorsque le célèbre sculpteur Canova vint à Naples, en 1809, afin de prendre les dispositions nécessaires pour y ériger une colossale statue équestre de Napoléon Ier [2], c'est Wicar qui fut chargé d'organiser la fête splendide, dans laquelle le Roi donna au célèbre sculpteur italien le titre de *Prince des Arts*.

[1] Ces derniers portraits font partie de la collection de M. Paul Marmottan, qui a bien voulu nous les signaler.

[2] Le cheval fut seul exécuté.

Après avoir organisé l'Académie des Beaux-Arts de Naples et avoir passé environ trois à quatre ans dans cette ville, Wicar abandonna ses fonctions et revint à Rome. Ce fut, comme l'atteste une lettre dont parle Salvatore Betti, parce que son ancien maître, David, lui avait écrit à plusieurs reprises qu'avec un talent comme le sien il ne devait pas se consacrer à l'enseignement, mais produire et laisser à la postérité les grandes œuvres que depuis longtemps il avait le projet d'exécuter.

Wicar, au milieu des occupations que lui donnaient la direction de l'Académie de Naples et les portraits qu'il exécuta dans cette ville, n'avait pas complètement négligé la peinture historique et les compositions allégoriques. C'est là, sans doute, qu'il exécuta quatre petits dessins qui eurent un grand succès à Paris, en 1812, comme nous l'apprend une rarissime plaquette que nous avons eu la bonne fortune de retrouver. Ces quatre dessins, exécutés dans le goût des camées antiques, retracent les quatre phases de l'Amour : l'*Accord*, figuré par un jeune homme et une jeune femme qui traînent ensemble un petit char rempli de fleurs ; le *Caprice*, où la femme suit le char, qui n'est plus traîné que par l'homme ; l'*Épreuve*, où la femme, assise dans le char, se fait traîner par l'homme ; et la *Rupture*, où l'on ne voit plus que le char brisé. Ces dessins, gravés par Ulmer, furent accueillis avec la plus grande faveur, comme l'attestent des articles publiés dans tous les grands journaux de Paris [1].

Wicar rapporta de Naples une *Vierge avec l'Enfant Jésus*, destinée à une église de Chiaravalle, qui fut exposée et mit le comble à sa réputation. L'Académie Saint-Luc lui confia, en 1810, ainsi qu'à deux autres de ses membres, la mission d'aller au-devant de Canova jusqu'à Florence et de le ramener à Rome, où le grand sculpteur fut accueilli comme un triomphateur et reçut le nom de *Prince de cette académie*. On a conservé, de cette époque et au sujet de la fête qui avait eu lieu à Naples, des lettres de Canova, qui témoignent à Wicar la plus cordiale sympathie et la plus profonde estime pour son talent. En 1811, l'Académie Saint-Luc conféra à notre peintre lillois le titre de censeur ou président, mandat

[1] *Opinions sur quatre gravures dessinées par Wicar.* Paris, Delaunay, avril 1812, in-8°.

qui lui fut de nouveau confié en 1821 et en 1826. La même Académie lui confia plusieurs autres missions, importantes et délicates au point de vue des Arts : il fut chargé de voir en quel état se trouvaient, en 1813, un *Prophète* peint par Raphaël dans l'église Saint-Augustin; en 1814, les *Chambres et les loges du Vatican*, la *Chapelle de Sixte IV* et celle où se trouvent les fresques du Bienheureux Fra Angelico de Fiesole; en 1818, les *Peintures du Dominiquin à Saint-André Dalle Valle*, qui avaient beaucoup souffert; en 1824, les *Chambres du Vatican* et surtout l'*École d'Athènes* et la *Dispute du Saint Sacrement*; et, dans la même année, il fut prié d'examiner les décrets que le cardinal camerlingue voulait proposer au pape Léon XII, pour relever à Rome le culte des Beaux-Arts [1].

VI

WICAR S'ÉTABLIT DÉFINITIVEMENT A ROME. — SON TABLEAU DE « LA RÉSURRECTION DU FILS DE LA VEUVE DE NAIM ». — SON VOYAGE A LONDRES ET AUX ÉTATS-UNIS. — TABLEAU D'HISTOIRE ET PORTRAITS QUI LUI SONT COMMANDÉS.

Ces marques si nombreuses d'estime et de confiance avaient, depuis longtemps déjà, accru l'attrait que Wicar avait pour Rome. A l'occasion de la mort de sa sœur Catherine-Joseph, qu'il perdit le 19 février 1813 et qui était le dernier membre qui lui restât de sa famille, il écrivit une lettre très touchante dans laquelle il donna un témoignage de l'affection qu'il avait pour les siens [2], mais le décès de cette sœur, qui mourait sans laisser d'enfants, contribua à le déterminer à s'établir à Rome. Comme un certain nombre d'étrangers qui, après avoir souvent fait des séjours en cette ville, ne savent plus la quitter, Wicar prit la résolution d'y finir ses jours. Il acheta, vers l'époque où il perdit sa sœur, une maison située au *Vicolo del Vantaggio*, où il résida longtemps et dont il fit son atelier. Il y forma les élèves qui se mettaient sous sa direction, Decio Trabalza, qui devint un peintre renommé en Italie, Camille Demaniconi, qui

[1] Salvatore BETTI, *Notice citée*.
[2] Cette lettre se trouve aux Pièces justificatives.

fut chargé de prendre soin de son atelier après sa mort, et Joseph Caratolli, qu'il institua plus tard son légataire universel. Wicar était devenu Romain. Toutefois, il n'oubliait pas la France. Si, quoi qu'on en ait dit, il comprit que Rome et les grandes villes de l'Italie étaient en droit de réclamer, après la chute de Napoléon, les chefs-d'œuvre artistiques que le vainqueur leur avait enlevés pour les transporter au Louvre [1], il s'efforça d'en faire rester quelques-uns en France ; c'est à ses relations d'amitié avec Canova qu'est due la conservation à Paris de la statue colossale du *Tibre*, de la *Pallas de Velletri* et de *Melpomène*.

Et entre 1811 et 1815 Wicar s'occupa surtout de l'œuvre qu'il regardait comme devant être son principal titre devant la postérité, son tableau colossal de la *Résurrection du fils de la veuve de Naïm*. Cette toile offre 6m,70 de hauteur sur 9 mètres de largeur. Elle avait demandé à l'auteur quatre à cinq ans de travail et une dépense qu'il porte lui-même à 4,000 écus romains, c'est-à-dire à plus de 15,000 francs. Elle présente de très grandes qualités : le dessin, l'exécution, le groupement des personnages sont d'une correction parfaite ; tout a été soigneusement étudié. Mais on y trouve plus de science que d'inspiration : la touche est froide et un peu sèche. C'est une œuvre qui ne saisit pas celui qui la contemple. Mais à l'époque où elle parut, en 1816, lorsque l'on était encore sous la domination des idées de l'École de David, la toile de Wicar fut considérée comme un chef-d'œuvre de premier ordre et fit grand bruit.

Tous les représentants des puissances étrangères à Rome, les rois d'Espagne et de Naples, plusieurs princes allemands, d'autres grands personnages et tout le monde artistique allèrent visiter cette œuvre à l'atelier de la rue *del Vantaggio*. Wicar, devinant le goût des Anglais et des Américains, alla lui-même, en 1816 et en 1817, en Angleterre et aux États-Unis, exposer son tableau à Londres et à New-York. Ce fut pour lui un véritable triomphe : il fut tout particulièrement complimenté par Benjamin West, peintre du roi d'Angleterre et président de l'Académie royale des Beaux-Arts de Londres. Avant de partir pour Londres, Wicar était allé à Paris,

[1] La *Notice* de Salvatore Betti ne laisse aucun doute sur l'opinion de Wicar à ce sujet. Il ne put s'empêcher de reconnaître la justice des réclamations de Rome et de l'Italie.

comme l'atteste une lettre adressée de cette ville à M. le chevalier Bollin, en date du 13 septembre 1816 [1]. Depuis ces voyages, il resta toujours à Rome et ne s'éloigna que pour de petites vacances à Pérouse et dans les États pontificaux.

Les commandes de travaux importants allaient le trouver dans son atelier du *Vicolo del Vantaggio*, et au n° 37 de la rue Via Dei Pettinari où il résida ensuite [2]. Le comte de Sommariva, qui habitait tantôt Milan et tantôt Paris, lui demanda en 1818 un tableau d'histoire; il représente la scène de *Virgile lisant devant Auguste, Livie et Octavie, le passage de l'Énéide* où se trouve le *Tu Marcellus eris*, composition magistrale qui fut admirée de tous les connaisseurs à Rome et qui obtint un succès d'enthousiasme à Milan. Elle fut placée dans la collection que le comte possédait dans un château situé sur les bords du lac de Côme, auprès des tableaux de David. Une réduction de cette toile se trouve au Musée de Lille.

En 1819, l'archevêque de Ravenne demanda à Wicar, pour sa cathédrale, un tableau de la *Résurrection du Christ*, dans lequel se trouvent des anges et divers saints. Cette œuvre obtint aussi un grand succès en Italie; elle passa pour l'une des meilleures que notre peintre a exécutées.

En 1820, il avait sur le chevalet un tableau des *Fiançailles de la Vierge*, destiné à remplacer dans la cathédrale de Pérouse le célèbre tableau du Pérugin, représentant le même sujet, qui se trouve au Musée de Caen. La toile de Wicar, que l'on peut voir à la chapelle du *Santo Anello* dans la cathédrale de Pérouse, ne présente pas tout le sérieux que commande une peinture religieuse. Un tableau où se voient saint Pierre et saint Paul, commandé vers 1825 par les Bénédictins de Saint-Pierre *Dei cassinensi* de la même ville de Pérouse et qui est maintenant dans une chapelle de l'église du Saint-Esprit, obtint un très grand succès.

Depuis plusieurs années il travaillait à de grandes peintures historiques : *Thémistocle demandant asile à Admète, roi des Molosses*, qui lui avait été commandé par le comte Jules Rasponi, de Ravenne, et qui augmenta encore, lorsqu'elle parut en 1825, sa réputation comme peintre d'histoire, et *Coriolan aux portes de*

[1] Collection Quarré-Reybourbon, autographe de Wicar.
[2] *Ibid.* Lettre du 15 septembre 1828.

Rome, grande toile de dix-huit à vingt figures qu'il avait exécutée pour la Bavière et qui fut achetée par Massimo Torlonia, duc de Bracciano. Le dernier tableau d'histoire exécuté par notre peintre est une scène d'une tragédie de Sophocle dans laquelle sont représentés *Oreste*, *Pylade* et *Électre*, sujet différent de celui qu'il avait traité en 1801. Cette peinture, qui fut faite en 1828 pour le duc Adrien de Montmorency-Laval, ambassadeur de France à Rome, a été appelée le *Chant du cygne de Wicar*.

Il travailla encore, pour une église de Foligno, à un *Baptême du Christ*, œuvre très remarquable qui n'était pas complètement achevée au moment de sa mort, et aux deux portraits grandeur nature du duc et de la duchesse de Bracciano, dont le second est resté inachevé.

Tout ce que nous venons de dire démontre combien le talent de Wicar était estimé et compris en Italie : les amateurs les plus distingués de cette contrée, les archevêques, des villes importantes et les Papes lui demandèrent des tableaux d'histoire.

VII

LES COLLECTIONS DE DESSINS FORMÉES PAR WICAR.

Wicar n'a pas seulement été un dessinateur d'un talent supérieur, un portraitiste très habile et un remarquable peintre de de l'École de David. Il a été un collectionneur émérite. Il a cherché, trouvé et réuni ce qu'il y a tout à la fois de plus délicat, de plus rare et de plus utile pour l'étude des Beaux-Arts, les dessins des maîtres. Dessinateur de premier ordre, comme nous venons de le dire, il a compris, mieux que tout autre, l'importance des études où l'œil peut suivre la première pensée, le travail et les retouches des auteurs des chefs-d'œuvre conservés dans les musées, les palais et les églises de l'Italie. Posséder ces esquisses, ce fut sa passion dès la fin du dix-huitième siècle. Ses longs séjours à Rome et à Florence, de 1785 à 1793, les visites qu'il fit officiellement au nom de la République et de Bonaparte dans les musées de toutes les grandes villes de l'Italie forcée d'abandonner ses œuvres d'art, et le peu de valeur que, dans ces temps de troubles et de défaite, les Italiens attachaient aux dessins des maîtres, le mirent à même de former soit par achat, soit par échange, soit comme don, une

première et très importante collection de ces esquisses. Durant ses voyages, il la conservait à Florence, en des caisses scellées avec soin, chez une personne qu'il considérait comme fidèle. Mais lorsque, en 1799, Macdonald eut été obligé de quitter le royaume de Naples où se trouvait Wicar et de se retirer avec son armée dans la ville de Gênes, notre peintre, après avoir couru les plus grands périls, fut forcé aussi de chercher un refuge dans cette dernière ville. A Florence, comme partout ailleurs en Italie, on considérait l'armée française comme complètement perdue. Un peintre et marchand florentin, Antoine Fedi, qui avait été en relation avec Wicar pour le choix des tableaux à envoyer à Paris et qui était devenu son ennemi, alla trouver le dépositaire et lui offrit 300 écus du contenu des caisses. Celui-ci hésitait, mais cédant à l'appât de l'argent et aux sollicitations de Fedi, il ouvrit la caisse et laissa enlever tout ce qui avait une grande valeur. Et afin de cacher ce larcin, il brûla la caisse et quelques-uns des dessins les moins beaux, pour faire croire à un incendie et échapper aux réclamations que pourrait élever plus tard le légitime possesseur. Lorsque la victoire de Marengo et la campagne qui la suivit eurent rendu l'Italie à la France, Wicar, en revenant à Florence, ne trouva plus que quelques débris à demi carbonisés des caisses et des restes de quelques dessins à demi brûlés. Le soin avec lequel avaient été conservés ces débris parut suspect à Wicar; mais il comprit qu'il ne pouvait avoir gain de cause, s'il s'adressait à la justice. Avec cette énergie et cet esprit de suite qui le caractérisaient, il forma peu à peu une seconde collection, qui était aussi très riche. Mais en 1823, il se trouvait, ainsi que l'indique sa correspondance, en des embarras d'argent, causés sans doute par l'acquisition de ces esquisses que souvent il ne parvenait à obtenir qu'en les payant à chers deniers, par l'achat des maisons portant le n° 5, 6, 7 et 8 de la rue del Vantaggio, par ses voyages en Angleterre et aux États-Unis, par son train de maison et la nécessité où il se trouvait d'avoir voitures et chevaux, avec une habitation en dehors de son atelier, et aussi par tout ce que lui avait coûté son tableau de la *Résurrection du fils de la veuve de Naïm*, qu'il ne parvint pas à vendre. D'un autre côté, il était parvenu à savoir que sa première collection n'avait pas été brûlée, et il avait le plus vif désir de la racheter. Il vendit à l'anglais Woodburn, pour la somme de 11,000 écus romains, sa

seconde collection, qui est aujourd'hui dans la bibliothèque de l'Université d'Oxford, et il parvint, peu de temps après, avec l'aide de deux habitants de Florence, MM. Metzger et l'abbé Calderini, à racheter à Fedi, sans que ce dernier se doutât que Wicar était le véritable acquéreur, une très notable partie de sa première collection, payant ainsi une seconde fois, comme il le dit, son propre bien. L'autre partie fut vendue à Ottley et finit par trouver aussi un asile dans la bibliothèque de l'Université d'Oxford. Par conséquent, les Beaux-Arts ne doivent pas seulement à notre compatriote la collection qui porte son nom dans le Musée de Lille, ils lui sont aussi redevables de deux collections que se glorifie de posséder l'Université d'Oxford. En réalité, c'est Wicar qui a formé les collections désignées sous les noms de Woodburn et Ottley.

Quant à celle qu'il racheta et qui est aujourd'hui à Lille, elle prend rang parmi les plus belles collections de ce genre. « Si on la jugeait, ce qui serait bien excusable, dit M. Gonse, par le nombre des dessins de Raphaël qu'elle renferme, elle se placerait au nombre des trois ou quatre plus belles qui existent et sur le même rang que le Louvre, les Uffizi, Oxford et l'Académie de Venise [1]. »

Sans parler des deux célèbres esquisses du *Massacre des Innocents*, de Poussin, et du *Serment des Horaces*, de David, nous rappellerons que toutes les Écoles de l'Italie sont représentées dans cette collection par un certain nombre de dessins dont plusieurs sont d'une valeur inappréciable. Parmi ceux de l'École vénitienne, on en trouve huit qui sont attribués au Titien et qui, en tout cas, rappellent beaucoup le style de ce maître; nous en dirons autant pour l'École lombarde et deux de ses maîtres les plus renommés, Léonard de Vinci et Mantegna; une *Tête d'homme*, de ce dernier, au crayon noir rehaussé de blanc, est d'une puissance presque sauvage. Wicar était allé souvent à Bologne et y avait d'excellentes relations; c'est là qu'il a trouvé une série extrêmement précieuse et unique dans les collections de l'Europe, de quatorze grandes feuilles de dessins à la plume sur parchemin représentant des sujets très variés dont l'auteur est inconnu, et des esquisses très remarquables des Carrache, du Guerchin et du Dominiquin. Si, pour l'École de Parme et de Modène, on peut mettre en doute l'authenti-

[1] L. Gonse, *le Musée Wicar*, p. 6. Paris, 1878.

cité des deux dessins attribués au Corrège, au moins on ne peut pas nier celle de quatre esquisses de Parmesan, qui présentent toute la légèreté et l'élégance du maître. Il y a peu de chose à dire des Écoles génoise et napolitaine ; dans celle de Sienne, nous ne signalerons que deux dessins parfaitement authentiques et très importants d'Antonio Bazzi, appelé à tort Sodoma par Vasari. Arrivons à l'École florentine. Dans la première époque de l'histoire de cette École, il y a des Lippi, des Botticelli, des Pollajuolo, des Ghirlandajo ; dans la seconde, six compositions d'André del Sarte, dont trois sont superbes ; dix dessins authentiques de Fra Bartolommeo, qui se trouve plus ému, plus profond que dans ses tableaux ; et enfin, sans parler d'un grand nombre d'autres artistes, douze dessins où se révèle, dans toute sa puissance, le vigoureux génie de Michel-Ange avec un recueil de cent quatre-vingt-quatre dessins d'architecture, dont l'authenticité est niée, et avec une lettre incontestable de François Ier à cet illustre maître. Ce qui donne un prix inestimable à la collection de Wicar, ce sont ses soixante-huit dessins de Raphaël, dont soixante au moins sont admis comme indiscutables par les critiques les plus sévères : les esquisses pour le *Couronnement de la Vierge*, pour la *Vierge d'Albe*, pour l'*Apollon de la fresque de Parnasse*, pour la *Sainte Famille* et pour le *Couronnement de saint Nicolas de Tolentino*, les *Arbalétriers*, et plusieurs portraits d'hommes et de femmes, sont considérés par beaucoup d'artistes comme donnant l'idée la plus vraie, la plus saisissante du talent si délicat et en réalité si original de l'auteur de la *Transfiguration*[1].

Après avoir mentionné les dessins de Raphaël, il n'y aurait plus rien à dire des objets d'art de la collection Wicar, s'il ne restait à signaler la merveille, la perle de cette collection au sujet de laquelle toutes les formules d'éloges ont été épuisées et que Wicar a indiquée sous la dénomination de *Tête de cire du temps de Raphaël*. Gloire au peintre lillois, qui a trouvé, sauvé et compris ce chef-d'œuvre !

Mais la formation de ces collections, qui est peut-être le plus beau titre de gloire de Wicar, a été pour lui l'objet et l'occasion

[1] Gonse, *ouvrage cité*. — C'est à ce remarquable ouvrage que nous avons emprunté en grande partie la page qui précède.

de diverses attaques injustes et passionnées. Wicar, qui exerçait à Rome une grande influence en fait d'Art, dont les jugements étaient presque regardés comme des oracles, et qui appréciait les artistes ses contemporains avec une sévérité juste sans doute, mais trop empreinte de causticité et d'ironie, s'était fait des ennemis à Rome et en Italie. Après sa mort surtout, on fit courir le bruit qu'il avait acquis les dessins de ses collections par des moyens inavouables, en profitant de sa situation de délégué du gouvernement français, et plus tard de ses relations dans le monde officiel et artistique, et des missions dont on l'avait souvent chargé pour la visite de plusieurs chefs-d'œuvre. Le peintre florentin Fedi, qui poursuivait de sa haine notre peintre à qui il avait volé sa première collection et qui, en d'autres circonstances, se montra, comme le disait et le prouvent des lettres de Wicar, un « véritable escroc [1] », avait sans doute contribué, pour une grande part, à répandre ces bruits. Or, le célèbre historien de l'Art, Passavant, conservateur du Musée de Francfort, dans son ouvrage sur les compositions de Raphaël, a fait connaître, d'après des témoins oculaires, que Wicar est parvenu à acquérir les dessins de ce grand maître par des moyens qui ne peuvent entacher en rien son honneur et sa probité. Les lettres publiées par M. Muntz, nous montrent que M. Auton, secrétaire de la légation française à Florence, donna un croquis de Michel-Ange; et nous-même, nous avons appris, au Musée de Pérouse, qu'un des plus beaux dessins de Raphaël qui se trouvent aujourd'hui à Lille avait été obtenu par le peintre lillois par voie d'échange. S'il en est ainsi pour les esquisses les plus précieuses de ces collections, ne doit-on pas croire qu'il n'en a pas été autrement pour ce qui a moins de valeur? D'ailleurs, s'il avait, par des moyens dont on a parlé, dépouillé l'Italie et Rome de dessins précieux, Wicar aurait-il conservé, avant et après sa mort, l'amitié et l'estime du grand sculpteur Canova, du peintre Camuccini, président de l'Académie Saint-Luc, de Salvatore Betti, secrétaire de la même Académie, qui a fait de lui un si brillant éloge, et du duc de Torlonia, dans les palais duquel il avait ses entrées et son couvert mis chaque jour?

D'autres se sont demandé comment il avait pu acquérir une for-

[1] *Documents* publiés par M. E. Muntz et reproduits dans le *Catalogue du Musée Wicar*, de M. Henry Pluchart.

tune assez considérable pour arriver à posséder des collections d'une si grande valeur, à avoir un train de maison très riche, laquais, voiture et chevaux, et à laisser à sa mort environ 100,000 francs, sans y comprendre l'atelier de la rue del Vantaggio. Il suffit de se rappeler les succès de la *Galerie de Florence*, les fonctions qu'il a exercées pour le gouvernement français et pour le roi de Naples, les nombreux portraits et tableaux d'histoire qui durant trente-cinq ans lui ont été commandés par les personnages les plus élevés en dignité, pour comprendre comment Wicar, qui était, dit-on, très adroit en affaires, a pu se procurer une fortune qui n'était pas au moment de sa mort très considérable, puisqu'elle n'atteignait qu'environ 100,000 francs. On sait qu'à la fin de sa vie, ce qu'il possédait ne lui suffisait pas pour soutenir son train de maison et qu'il plaça, à fonds perdus, chez le banquier Lozano, de Rome, une somme de 9,000 écus romains (environ 45 à 50,000 francs), à condition d'en retirer jusqu'à la fin de sa vie un intérêt de 12 pour 100.

D'autres l'ont taxé d'avarice, et on a parlé d'un chapeau gris très bas, qu'il porta pendant les vingt dernières années de sa vie, et de la négligence qu'offrait sa mise; certains ont dit qu'il affectait un air distrait, marchant à petits pas et tournant brusquement la tête à droite et à gauche [1]. La célébrité et la haute considération dont Wicar jouissait à Rome le mettent au-dessus d'accusations aussi mesquines. Et le train considérable de sa maison, le peu de fortune qu'il laissa, les collections dont il fit don à la ville de Lille, l'œuvre qu'il fonda en mourant, le défendent d'une manière non moins victorieuse contre ceux qui l'ont accusé d'avoir thésaurisé par un sentiment d'avarice.

VIII

RELATIONS DE WICAR AVEC LILLE DURANT LA SECONDE PARTIE DE SA VIE. — SES DERNIÈRES ANNÉES. — SON TESTAMENT, SES LEGS ET SA FONDATION. — SA MORT. — SES OBSÈQUES.

Dans cette ville de Rome, dans cette Italie qui était devenue sa seconde patrie, Wicar n'oubliait pas sa cité natale et la France.

[1] Dufay, *ouvrage cité*, p. 39 et 60.

Nous en avons déjà fourni des preuves au moment du siège de Lille et de la mort de sa sœur. Il en donna plus tard divers autres témoignages.

En 1820, M. d'Hespel d'Hocron, proche parent de M. d'Hespel de Guermanez, le premier bienfaiteur de Wicar, et un autre membre de la famille allèrent, dans un voyage qu'ils faisaient à Rome, visiter, comme le faisaient tous les amis des Arts, l'atelier de la rue *del Vantaggio*, et n'ayant pas rencontré le peintre, ils écrivirent leur nom sur l'album qui leur fut présenté. Dès que Wicar fut rentré chez lui, il se rappela tous les souvenirs de son adolescence et de ses premières études à Lille, et il écrivit aux visiteurs : « M. le chevalier Wicar ne peut exprimer le regret qu'il a
« éprouvé d'apprendre que MM. d'Hespel, de Lille, se sont donné
« la peine de visiter son atelier (sans le rencontrer). En lisant leur
« billet, il est très reconnaissant de leur indulgence, et il désire
« bien vivement avoir l'honneur de leur exprimer de vive voix
« tous les sentiments dont il est pénétré à leur égard. De l'atelier,
« le 6 juin 1820. »

Une entrevue eut lieu, et Wicar se fit un bonheur d'être dans Rome le cicerone de ses compatriotes lillois, des parents de celui qui avait deviné son talent.

A Lille, on conservait aussi le souvenir de l'artiste qui jouissait à Rome et en France d'une si haute réputation. On y ouvrit en 1825 une exposition des Beaux-Arts. M. Bonnier de Layens, l'un des organisateurs de cette exposition, écrivait à Wicar par l'intermédiaire de M. le comte de Muyssart, maire de la ville, pour lui dire combien sa ville natale serait heureuse et honorée de voir figurer à cette exposition une œuvre d'un peintre célèbre dont elle n'avait pas cessé d'applaudir les succès, et qu'elle était fière de compter au nombre de ses enfants. Wicar répondit, en date du 28 avril 1825, par une lettre dans laquelle il exprime les sentiments qu'il avait toujours conservés pour la ville de Lille. En voici deux fragments

« Monsieur le comte,

« J'ai reçu avec enthousiasme la lettre que vous m'avez adressée
« par M. Bonnier de Layens, et qui vraisemblablement m'a été
« écrite de votre part. Je me hâte d'y répondre, d'abord pour vous

« exprimer la vive reconnaissance dont je suis pénétré pour l'intérêt
« vraiment paternel que la ville de Lille daigne prendre à moi, et
« que je reconnais être loin de mériter ; ensuite pour vous exprimer
« le regret le plus sincère d'être privé, pour cette exposition, d'y
« envoyer quelques-uns de mes ouvrages, exposition que je ne
« pouvais prévoir sous aucun rapport, n'ayant jamais eu occasion
« d'être instruit de ce qui se passe à Lille en matière de Beaux-
« Arts, quoique je n'aie jamais cessé de prendre le plus vif intérêt
« à ma chère patrie. »

Et après être entré dans des détails au sujet de cinq tableaux qu'il a sur le chevalet et qui lui sont commandés pour l'Italie, Wicar ajoute : « Je suis entré, Monsieur le comte, dans ces fasti-
« dieux détails pour ma justification, et il ne fallait rien moins que
« de tels faits pour me priver de répondre à l'appel honorable que
« la ville de Lille daigne me faire... Vous pouvez juger de quel
« regret je suis pénétré de n'avoir point pour le moment le moyen
« de témoigner à ma chère patrie et à vous, Monsieur le maire, le
« tribut de ma reconnaissance que je leur dois. »

La Société des Sciences, de l'Agriculture et des Arts de Lille, qui, depuis le commencement du siècle, s'est fait gloire de recevoir au nombre de ses membres ceux qui s'occupent de travaux intellectuels, avait, en date du 25 novembre 1809, accordé à Wicar le titre de membre correspondant. Vers 1832, l'un de ses membres, Édouard Liénard, professeur de dessin aux Écoles académiques de Lille, ayant fait le voyage de Rome, alla rendre visite à Wicar, dont son père avait été ami et condisciple à Paris, et il fut très bien accueilli. Rentré à Lille, Édouard Liénard lut une notice sur Wicar, dans la séance tenue par la Société des Sciences le 18 février 1833. La Société venait de changer le diplôme qu'elle conférait à tous ses membres. Elle envoya à Wicar le nouveau diplôme de membre correspondant et accompagna cet envoi d'un exemplaire de ses *Mémoires*. Le peintre lillois fut vivement touché de ce souvenir, et en date du 20 mai suivant, il écrivait au secrétaire de la Société :

« C'est avec l'enthousiasme le plus patriotique que j'ai reçu la
« lettre que vous m'avez fait l'honneur de m'adresser au nom de la
« Société des Sciences, Lettres et Arts de la ville de Lille. Je ne

« sais comment lui exprimer les sentiments de gratitude dont je
« suis pénétré pour une si haute faveur. Mais cette honorable et
« inusitée distinction est la preuve de votre extrême indulgence
« pour moi, qui n'ai d'autre mérite réel que celui d'avoir inces-
« samment consacré mes veilles à l'honneur de mon pays, vous
« priant et vous conjurant même de croire que ce trop légitime sen-
« timent ne finira qu'avec moi. Mais que vous dirai-je du précieux
« et magnifique cadeau qui a accompagné votre lettre? J'en ai déjà
« parcouru les volumes avec un délicieux intérêt, et vous pouvez
« croire qu'ils formeront l'utile ornement de ma bibliothèque. »

Ces faits rattachèrent Wicar à sa ville natale et réveillèrent chez lui des souvenirs qui, d'ailleurs, étaient loin d'être éteints.

Depuis quelques années déjà sa santé était ébranlée. Il avait dû, en date du 10 septembre 1830, se faire opérer de la pierre ; et l'on assure qu'il montra en cette circonstance une rare énergie. S'étant fait attacher sur une table, il exhortait lui-même le chirurgien à ne point perdre courage.

Au commencement de 1834, il avait encore, quoique septuagénaire, plusieurs tableaux sur le chevalet, lorsqu'il fut atteint d'une hydropisie de poitrine. Il comprit qu'il était temps de prendre des dispositions au sujet de ses collections et de sa fortune. Le 28 janvier 1834, déjà malade et forcé de garder le lit, il fit son testament. Les volontés qu'il exprime, les sentiments qu'il témoigne comme homme, comme artiste et comme Lillois, suffiraient, s'il en était besoin, pour réfuter les attaques dont il a été l'objet. Aucun Lillois ne peut les lire sans éprouver un sentiment de reconnaissance.

Après avoir recommandé son âme à Dieu et avoir déclaré qu'il demande à être enterré à Rome, dans l'église Saint-Louis des Français, il déclare qu'il donne à la ville de Lille son grand tableau représentant la *Résurrection du fils de la veuve de Naïm*, celle de ses peintures qu'il regardait comme son œuvre capitale et devant lui assurer un nom honorable dans l'histoire de l'Art. Il fait don à la Société des Sciences de la même ville de sa précieuse collection de dessins de Raphaël, de Michel-Ange et d'un certain nombre de peintres célèbres, en y joignant divers objets d'art, parmi lesquels se trouve la *Tête de cire* du temps de Raphaël. C'était un don que l'on appela royal, et qui a fait prendre à la ville de Lille un rang distingué parmi les cités où se trouvent les collections des dessins

de maîtres. La Bibliothèque de la ville de Lille est gratifiée de onze volumes du Musée Napoléon, et les Écoles académiques, où Wicar avait reçu les premières leçons de dessin, reçoivent son portrait peint par lui-même en costume espagnol, un dessin et huit cartons du tableau de la *Résurrection du fils de la veuve de Naïm*, le carton de la toile représentant le *Baptême du Christ* et six *Académies* exécutées par Wicar lui-même d'après nature. Ces derniers dons étaient évidemment destinés à encourager les jeunes élèves de ces Écoles à travailler comme il l'avait fait lui-même.

La principale disposition de son testament, sous ce dernier rapport, est la fondation de l'*OEuvre Pie Wicar*. Profondément convaincu de l'utilité, de la nécessité, pour les jeunes artistes, d'aller étudier l'Art à Rome, et sachant que la France ne peut en envoyer qu'un très petit nombre qui ont obtenu le grand prix à l'École des Beaux-Arts de Paris, Wicar consacra sa fortune, qui s'élevait à environ 100,000 francs, sans y comprendre l'immeuble de Vicolo del Vantaggio, à fournir une pension annuelle de 1,605 francs et le logement dans la maison où était son atelier pendant quatre ans à des jeunes gens nés à Lille, appartenant aux trois sections de peinture, de sculpture et d'architecture des Écoles académiques de la même ville. Ces jeunes gens devront être choisis au concours par le conseil municipal et la Société des sciences, qui nommeront toujours « *ceux qui auront montré le plus d'habileté, de disposi-*
« *tions, d'instruction et de qualité pour faire honneur à la patrie*
« *et aux Beaux-Arts* ». Wicar ajoute qu'à Rome « *ces jeunes gens*
« *devront mener une bonne conduite, soit morale, soit civile,*
« *être assidus à l'étude et donner des preuves de leur application* »,
et qu'ils seront surveillés par la congrégation des établissements français à Rome, qui a le droit de suspendre et même de supprimer la pension si l'un de ceux qui la reçoivent vient à commettre une faute grave. Ces dispositions et d'autres qui l'accompagnent montrent quel intérêt Wicar prenait au développement de l'étude des Arts parmi les peintres, les sculpteurs et les architectes lillois, et le goût pour le travail, les sentiments de dignité qu'il demandait aux jeunes artistes. Il se révèle tout entier dans cette fondation ; il avait le culte de l'Art, il aimait sa ville natale.

Wicar n'avait pas négligé Rome, sa seconde patrie ; avant de faire son testament, il avait pris des mesures pour faire remettre des

legs très riches au pape régnant, Grégoire XVI, en témoignage de filiale obéissance, à l'Académie de Saint-Luc comme preuve d'attachement et de gratitude, et à deux peintres, ses élèves, Camille Domeniconi et son cher Joseph Carattoli, qui fut son exécuteur testamentaire et qui devait avoir, sa vie durant, l'usufruit de la fortune de son maître.

Wicar vécut encore un mois après avoir fait son testament. Comme le dit Salvatore Betti, « il vit arriver sa dernière heure « avec cette force d'âme qui le caractérisait et que rien au monde « ne pouvait abattre. Il se prépara à la mort, après avoir reçu les « consolations de la religion. Et c'est en se confiant à la bonté de « Dieu que, le 27 février 1834, il passa, comme on peut l'espérer, « des inquiétudes de ce monde à une vie plus tranquille[1]. »

Ses obsèques furent très solennelles. Il avait demandé, dernier témoignage d'amour pour la France, que « son corps devenu « cadavre fût transporté et enterré dans l'église Saint-Louis des « Français, à Rome, avec la pompe et les soins convenables à sa « situation, ce qu'il confiait à un héritier fiduciaire Joseph Carat-« toli[2] ». Il y fut conduit par ses amis et ses élèves qui portaient son cercueil. Tous les professeurs de l'Académie Saint-Luc, les députés des autres Académies romaines et la Société artistique et littéraire des virtuoses du Panthéon, dont il avait été membre et successivement censeur et régent, se firent un devoir, avec les principaux artistes de la ville, les pensionnaires de la Villa Médicis et les différentes congrégations religieuses, d'assister à son convoi funèbre, qui fut un hommage éclatant rendu à son talent, à sa mémoire et à l'estime dont il était entouré.

Nous avons vu, dans l'église Saint-Louis des Français, son tombeau en marbre exécuté par l'artiste italien Guacchecini, portant cette inscription dont il avait lui-même indiqué le texte, à laquelle il ne manquait que la date de sa mort : *Ci-gît Jean-Baptiste-Joseph Wicar, peintre, né à Lille le XXII janvier MDCCLXII, chevalier de l'ordre des Deux-Siciles, ex-directeur de l'Académie royale de Naples, conseiller de l'Académie romaine de Saint-Luc, membre de celles de Bologne et de Milan, mort à Rome, le XXVII février*

[1] *Notizie intorno alla vita ed alle opere del cavalier Giambattista Wicar de Lille, dal professor Salvatore Betti.* (Roma, Antonio Boulzaler, 1834.)

[2] Salvatore BETTI, *ouvrage cité.*

MDCCCXXXIV. Dans la même église se voient un monument élevé à la mémoire de Claude Gelée ou (Claude Lorrain) et les tombeaux du peintre Sigalon, de Pierre Guérin, ancien directeur de l'Académie de France, et de J.-B. d'Agincourt, auteur de l'*Histoire de l'Art par les monuments*, qui, venu à Rome pour y passer quinze jours, y résida pendant trente ans.

IX

MISE A EXÉCUTION DES DERNIÈRES VOLONTÉS DE WICAR.

Le peintre Joseph Carattoli, l'élève, l'ami et l'exécuteur testamentaire de Wicar, se fit un devoir d'exécuter, autant qu'il dépendait de lui, les dernières volontés du défunt. Il prit et fit prendre à Rome toutes les dispositions nécessaires pour arriver à un résultat; le 17 mai 1834, le testament fut enregistré chez le notaire du Capitole, et quatre jours après l'ambassadeur de France près le Saint-Siège déclarait en avoir reçu le dépôt.

A Lille, le maire de la ville, M. Bigo, déclara que Wicar avait mérité la reconnaissance de la cité, et plus tard la municipalité donna le nom de Wicar à l'une des rues de la ville. La Société des Sciences ne se contentant point d'enregistrer aussi les plus chaleureux remerciements, l'un de ses membres, M. Pierre Legrand, consacra une notice nécrologique au vénéré membre correspondant qu'elle venait de perdre. Et dans une réunion publique, son président M. Kuhlmann rendit « un hommage public à l'enfant « de la cité, à l'artiste, à l'homme qui a su faire un si noble usage « de sa fortune ». La même Société, en 1843, mit au concours une notice sur la vie et les ouvrages de Wicar et elle put couronner l'année suivante un important travail qui avait pour auteur J.-C. Dufay, secrétaire de l'intendance militaire à Lille, membre correspondant de la Société d'émulation de l'Ain.

En ce qui concerne la précieuse collection des dessins et objets d'Art léguée à la Société des Sciences, des divergences d'opinions relatives au droit de propriété se produisirent entre la ville de Lille et cette Société. Cette dernière, qui, à cause même de la nature de son existence, pouvait se dissoudre ou être dissoute, abandonna à la ville, en date du 9 septembre 1834, la nue propriété des objets

qui lui avaient été légués, à condition qu'elle en aurait la garde et l'administration, et que la municipalité se chargerait de payer les frais de succession, de transport, d'entretien et de conservation de tous ces objets. En 1865, la Société consentit à abandonner l'usufruit du Musée Wicar, à la condition que la majorité du conseil d'administration de ce musée serait composée de membres choisis dans son sein[1].

Cette collection arriva à Lille en bon état, grâce aux soins de M. Latour-Maubourg, ambassadeur de France à Rome, qui, en 1835, en fit charger la plus grande partie sur le bâtiment de l'État *le Castor*, appareillé pour lui. En 1836, une exposition publique de quelques-uns des dessins eut lieu à la Mairie, dans la salle du Conclave, et, après avoir plusieurs fois changé de local, la collection tout entière, grâce aux soins intelligents d'un membre de la Société, M. Benvignat, fut installée avec le plus grand soin dans une galerie spéciale désignée sous le nom de Musée Wicar. « Je ne sais point de collection du même genre, « écrit M. Gonse, qui puisse lui être comparée pour l'excellence « de l'installation matérielle. Le Louvre est un parfait modèle à « suivre pour la sévérité des attributions et la logique du classe- « ment; mais le Musée Wicar lui reste bien supérieur à tous les « autres points de vue. A Lille, il faut le reconnaître, un esprit « nouveau et vraiment libéral, incessamment préoccupé du mieux, « et cependant d'un rigorisme inflexible pour tout ce qui touche à « la conservation de ces fragiles trésors, a obtenu des résultats « dignes d'être médités par les autres collections du même genre. « L'honneur de ces résultats revient tout entier à M. Benvi- « gnat[2]. » Depuis lors, en 1892, la collection Wicar a été transportée au nouveau Palais des Beaux-Arts, dans une vaste et haute salle, où une commission, présidée par M. Pluchart, l'a installée aussi bien que le permettait le nouveau local. Un catalogue, rédigé par des membres de la Société des Sciences, avait paru en 1856. Une nouvelle et importante *Notice des dessins, cartons, pastels, miniatures et grisailles du Musée Wicar* a été publiée, en 1889,

[1] Le conseil municipal, en reconnaissance de cet abandon d'usufruit, éleva, à partir de cette époque, la subvention accordée annuellement à la Société des Sciences, de 2,500 à 6,000 francs.
[2] L. Gonse, *ouvrage cité*, p. 7.

par M. Pluchart : elle était d'autant plus nécessaire que, grâce à de nouvelles acquisitions, le nombre des objets d'Art s'était élevé de 1,436 à 2,838.

L'*OEuvre Pie Wicar*, fondée, comme nous l'avons dit plus haut, pour permettre à de jeunes artistes de Lille d'aller étudier à Rome, ne put fonctionner durant un certain temps. Wicar avait déclaré, dans son testament, que son élève Joseph Caratolli serait, sa vie durant, l'administrateur viager et l'usufruitier des biens destinés à cette œuvre, et qu'une pension de trois cents écus romains serait réversible sur la tête du fils de ce dernier, Louis Caratolli, après la mort du père. Cette dernière condition se produisit en 1853, et l'administration des pieux établissements français à Rome prit en main, à cette date, la gestion des biens de l'œuvre. Mais, c'est seulement en juin 1861 que cette administration fut en mesure de pouvoir fournir, à deux jeunes gens envoyés de Lille, la pension prélevée sur les biens et revenus délaissés par Wicar. L'ambassadeur de France, M. le duc de Gramont, l'annonça à M. le maire de Lille par une lettre datée de Rome, le 8 juin 1861.

Un concours fut ouvert à Lille, le 7 février 1862, à la suite duquel fut envoyé à Rome, comme peintre, Carolus Durand, alors élève des Écoles académiques de Lille. Les autres jeunes gens qui ont obtenu la même distinction, depuis lors jusqu'en 1891, sont :

Le 17 avril 1862, Louis-Émile Salomé, peintre;

Le 29 septembre 1865, Hector Lemaire, sculpteur;

Le 8 mai 1867, Carlos-François Batteur, architecte;

Le 11 décembre 1869, Eugène-Louis-Désiré Rogier, peintre;

Le 6 novembre 1871, Alphonse-Amédée Cordonnier, sculpteur;

Le 1er novembre 1875, Charles-Auguste-Désiré-Joseph Wugk, peintre;

Le 14 mars 1879, Paul-Abel Lefebvre, peintre;

Le 9 février 1883, Léon Cauvain, peintre;

Le 20 novembre 1883, Désiré Ghesquier, élève architecte;

Le 8 avril 1887, Maurice Ramart, élève peintre;

Le 18 novembre 1887, Georges Pellegrin, élève sculpteur;

Le 11 décembre 1891, Maurice Lecocq, élève peintre; et Lucien Sarrazin, élève architecte.

Les noms inscrits sur cette liste suffisent pour prouver, d'une manière éclatante, l'utilité de l'*OEuvre Pie Wicar*. Le fils du

menuisier de la paroisse Sainte-Catherine a déjà rendu possible à quatorze jeunes élèves des Écoles académiques de Lille le séjour dans la ville qui est et qui restera toujours la patrie des Beaux-Arts.

Le nom de Wicar vivra dans la postérité non seulement par ses peintures, ses dessins et sa *Galerie de Florence*, mais aussi par l'œuvre dont nous venons de parler, par l'admirable collection de dessins qui porte son nom, par son amour pour sa ville natale, par l'exemple de travail persévérant et de vie simple et digne qu'il a laissé à tous ceux qui s'occupent des Beaux-Arts.

C'est l'une des gloires de la ville de Lille. Nous avons cru devoir faire connaître sa vie et son œuvre d'une manière plus complète qu'on ne l'avait fait jusqu'aujourd'hui, et en accompagnant cette notice de nombreuses pièces à l'appui

TABLE DES MATIÈRES

	Pages.
Préambule	5
I. Famille de Wicar. — Première révélation de son talent pour le dessin. — Ses études aux Écoles académiques de Lille	7
II. Wicar à Paris. — L'école de David. — Premier tableau d'histoire de Wicar. — Attaques et éloges dont il est l'objet	12
III. Premier voyage en Italie. — Rome. — La galerie de Florence	18
IV. Wicar membre de la Commission du Conservatoire des Beaux-Arts. — Son séjour à Paris à l'époque de la Révolution. — Son portrait peint par lui-même. — Il est chargé du choix des tableaux enlevés des villes et des monuments de l'Italie	22
V. Estime et sympathie dont Wicar est l'objet à Rome. — Tableau d'histoire. — Travaux qui lui sont commandés en Italie. — Il fonde et dirige l'Académie royale de Naples. — Il est nommé membre de l'Académie Saint-Luc, qui le charge de diverses missions	26
VI. Wicar s'établit définitivement à Rome. — Son tableau de la *Résurrection du fils de la veuve de Naïm*. — Son voyage à Londres et aux États-Unis. — Tableau d'histoire et portraits qui lui sont commandés	30
VII. Les collections de dessins formées par Wicar	33
VIII. Relations de Wicar avec Lille durant la seconde partie de sa vie. — Ses dernières années. — Son testament, ses legs et sa fondation, sa mort, ses obsèques	38
IX. Mise à exécution des dernières volontés de Wicar	44

PARIS. — TYPOGRAPHIE DE E. PLON, NOURRIT ET Cⁱᵉ, 8, RUE GARANCIÈRE. — 716.

www.ingramcontent.com/pod-product-compliance
Lightning Source LLC
Chambersburg PA
CBHW070957240526
45469CB00016B/1590